零基础音乐教程

非洲手鼓
入门一本通

汤克夫 编著

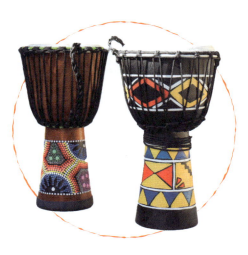

刮开涂层获得正版注册码
使用注册码注册橙石音乐课 App

手机扫描下方二维码
下载安装橙石音乐课 App

认准正版

观看本书配套讲解以及示范视频

化学工业出版社
北京

《非洲手鼓入门一本通》是针对零基础的非洲手鼓爱好者编写的入门与提高的教程,以现代音乐中的流行和民谣风格为主,同时也有传统非洲手鼓的内容。

《非洲手鼓入门一本通》根据学习打鼓的进度进行编写,内容循序渐进,从最简单的认识和学打基本音、基础节拍开始,逐渐接触到各种丰富的节奏,实用易学,很容易上手和入门。

《非洲手鼓入门一本通》不仅适用于自学,更适合琴行以及培训机构开设流行非洲手鼓课程使用。

图书在版编目(CIP)数据

非洲手鼓入门一本通/汤克夫编著. —北京:化学工业出版社,2018.3(2024.10重印)
零基础音乐教程
ISBN 978-7-122-31407-9

Ⅰ.①非… Ⅱ.①汤… Ⅲ.①手鼓-奏法-非洲-教材 Ⅳ.①J634

中国版本图书馆CIP数据核字(2018)第013081号

本书音乐作品著作权使用费已交中国音乐著作权协会。

责任编辑:丁建华 陈 蕾 装帧设计:尹琳琳
责任校对:宋 夏

出版发行:化学工业出版社(北京市东城区青年湖南街13号 邮政编码100011)
印 装:北京新华印刷有限公司
880mm×1230mm 1/16 印张13³/₄ 字数315千字 2024年10月北京第1版第10次印刷

购书咨询:010-64518888
售后服务:010-64518899
网 址:http://www.cip.com.cn

凡购买本书,如有缺损质量问题,本社销售中心负责调换。

定 价:59.80元 版权所有 违者必究

PREFACE 前言

《非洲手鼓入门一本通》是针对零基础的非洲手鼓爱好者编写的入门与提高的教程。本教程以现代音乐中的流行和民谣风格为主,同时也有传统非洲手鼓的内容。

本教程根据学习打鼓的进度进行编写,内容循序渐进,从最简单的认识和学打基本音、基础节拍开始,逐渐接触到各种丰富的节奏,实用易学,很容易上手和入门。

本教程不仅适用于自学,更适合琴行以及培训机构开设流行非洲手鼓课程使用。全书共分五章。

● 第一章为基础演奏入门,学员通过本章会快速地认识非洲手鼓,学会基础的打鼓动作以及看懂鼓谱。

● 第二章为节奏训练,从最基础的节奏开始,逐步加大难度。学员在本章的训练中,会明显提高节奏律动感。这里不仅有独奏训练,还有两个声部的合奏训练。

● 第三章为传统非洲手鼓演奏训练,书中选取了5首比较典型的曲目,学员通过对这些曲目的练习,可以掌握传统非洲手鼓的基本演奏特点和方式。

● 第四章为现代流行音乐节奏训练,其中安排了多组常用的节奏型,这些节奏型在现代流行音乐中使用非常多,每组节奏型均配有针对性的练习曲目。

● 第五章为练习曲集,提供了编配难度各异、风格不同的多首曲目。适合各个阶段练习选用,其中还提供了适合小朋友练习演奏的数首曲目。

本教程提供部分内容示范视频以及部分曲目的伴奏音频,且不断更新内容,读者扫一扫下面以及封底的二维码即可通过移动端获取。

关于配套 App 以及正版识别

正版图书在首页刮开涂层后获得正版注册码。

下载本书配套的手机App*,使用正版注册码注册后可以获得本书配套的视频与音频。

正版注册码是识别正版的重要信息。

注*: App为互联网服务,App的使用需要用户拥有微信账号。另外,由于网络以及服务器数据库故障等原因,有可能出现服务中断等情况,会在尽可能短的时间内进行修复以及恢复。如配套视频(音频)提供的方式有变化,会在扫描二维码后的页面进行通知与提示。

本书配套 App 著作权归北京易石大橙文化传播有限公司所有并提供技术支持。

CONTENTS
目录

002/ ◎了解非洲手鼓
005/ ◎非洲手鼓的音色识别
005/ ◎非洲手鼓的日常养护

007/ 第一章　基础演奏入门

008/ 基础持鼓动作
010/ 认识非洲手鼓的基本音
010/ 本教程非洲手鼓的记谱方式
011/ 基础击鼓动作——学打低音
012/ 基础击鼓动作——学打中音
013/ 基础击鼓动作——学打高音
014/ 节拍训练
018/ 基本音演奏训练

020/ 如何分配左右手

021/ 第二章　节奏训练

022/ 简单入门基础节奏训练

026/ 节奏综合练习-1

028/ 三连音的节奏训练
032/ 16分音符的基础节奏训练
034/ 16分音符的综合节奏训练

040/ 节奏综合练习-2

042/ 附点与切分音的节奏训练
047/ 带有空拍的节奏训练
050/ 带有重拍律动的节奏训练
052/ 带有32分音符的节奏训练
054/ 带有装饰音的节奏训练

056/ 节奏综合练习-3

059/ 第三章　传统非洲手鼓演奏训练

060/ Djole
062/ Kassa
064/ Kuku
066/ Lolo
068/ Moribayassa

071/ 第四章　现代流行音乐节奏训练

072/ 常用节奏——第1组　简单8分音符的节奏

073/ 恭喜恭喜恭喜你

074/ 滴答

075/ 常用节奏——第2组　带有重拍律动的8分音符节奏

078/ 童年

079/ 虹彩妹妹

080/ 常用节奏——第3组　超强律动感的节奏

082/ 斑马 斑马

084/ 旅行的意义

086/ 风吹麦浪

087/ 常用节奏——第 4 组　带有重拍的
　　密集 16 分音符节奏

089/ 欢乐颂

090/ 好想你

092/ 常用节奏——第 5 组　6/8 拍节奏

094/ 成都

096/ 光阴的故事

098/ 常用节奏——第 6 组　三连音节奏

100/ 新不了情

102/ 常用节奏——第 7 组　附点节奏

104/ 我是你的（I'm Yours）

106/ 如果幸福你就拍拍手

109/ 第五章　练习曲集

110/ 茉莉花

111/ 莫斯科郊外的晚上

112/ 知道不知道

113/ 你的眼神

114/ 掀起了你的盖头来

115/ 新年好

116/ 永远在一起（Always with me）

117/ 我们祝你圣诞快乐
　　（We wish you a Merry Christmas）

118/ 稍息立正站好

120/ 绿袖子

122/ 康定情歌

123/ 四季歌

124/ 哈鹿哈鹿哈鹿	162/ 青城山下白素贞
126/ 大王叫我来巡山	164/ 往事只能回味
127/ 哆啦A梦	166/ 爱要坦荡荡
128/ 天空之城	168/ 那些花儿
129/ 红鼻子驯鹿	170/ 小手拉大手
130/ 铃儿响叮当	172/ 春天里
131/ 甩葱歌	174/ 没那么简单
132/ 时间都去哪儿了	176/ 今生缘
134/ 演员	178/ 奇妙能力歌
136/ 花房姑娘	180/ 暧昧
138/ 少年锦时	182/ 月亮代表我的心
140/ 夜空中最亮的星	184/ 南山南
142/ 李白	186/ 小幸运
144/ 春天花会开	188/ 理想
146/ 天使的翅膀	190/ 因为爱情
147/ 我相信	192/ 去大理
148/ 时光	194/ 有没有人告诉你
150/ 再见	196/ 巡逻兵进行曲（American Patrol）
152/ 情非得已	198/ 卡农（Canon）
154/ 暖暖	199/ 康康舞曲（Cancan）
156/ 朋友	200/ 小苹果
158/ 吉姆餐厅	202/ 恋爱ing
160/ 小宝贝	204/ 丑八怪
	206/ 平凡之路
	208/ 张三的歌
	210/ 一瞬间
	212/ 乌克丽丽

214/ 索引

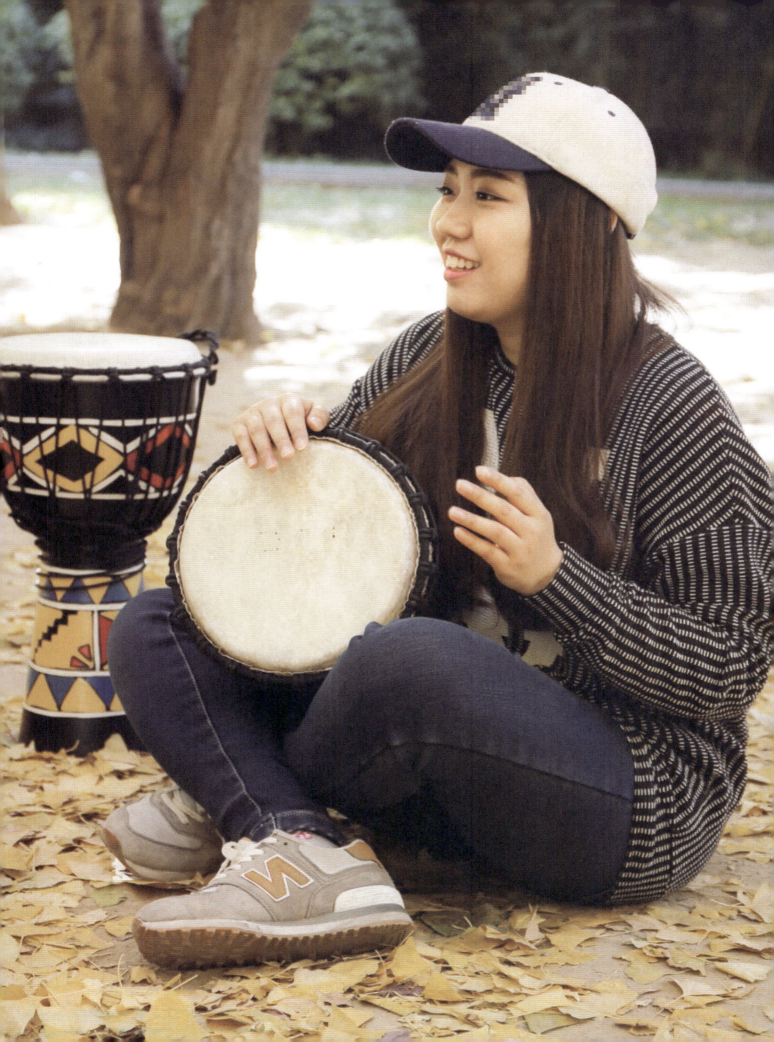

◎ 了解非洲手鼓

非洲手鼓（或称非洲鼓）是一个俗称，英文写法 Djembe（第一个字母 D 是不发音的），中文音译为金贝鼓（坚贝鼓），是西非曼丁文化的代表性乐器。

非洲手鼓比康加鼓和邦哥鼓更古老，跟它形状差不多的阿拉伯鼓（Doumbek）也跟它有关联。非洲手鼓在古代通过埃及尼罗河的贸易古道传播到中东和世界各地。

手鼓掌握着节奏，而节奏在人们的生活中无时不在。生活在非洲西部的曼丁人，天性热情奔放，在劳动和生活中，用他们那天生的音乐才能表达着丰富的情感。在非洲原始美丽的大自然中，无论在骄阳似火的白天或是繁星满天的夜晚，他们以歌唱感谢虽不富足但觉得幸福的一切。在所有跟劳动有关的事物上他们热烈地歌唱，在男女相恋、招待客人时更要兴奋地欢歌。很久以前每当他们／她们唱得高兴的时候，就以双手击打着拍子，或击打着身边能击打的所有东西，打出欢快的节奏，跳出开心的舞蹈……就这样，非洲手鼓 Djembe 诞生了，从此非洲手鼓再没有和曼丁人的文化、宗教、歌唱及舞蹈分开过。在生活和劳动中，非洲手鼓为曼丁人增加了无穷乐趣。

非洲手鼓在日常生活中不但用于演奏节奏，而且还用于传递信息，击鼓人这时给节奏赋予固定的信号，传达着他们想表达的具体事情。所以他们根本不用走出屋去，就已经知道村里所发生的一切，因为非洲手鼓的鼓声已经把当时的情况传达到每个人的脑海中。

在非洲，非洲手鼓是一种承载着宗教"神"性的鼓，在很多的宗教活动中都有它的身影，并可以作为出征时的战鼓或用于其他的社会活动中。

非洲手鼓不单单是乐器，它还传承着非洲大地的传统、思想、艺术、历史和所有能传承的一切！

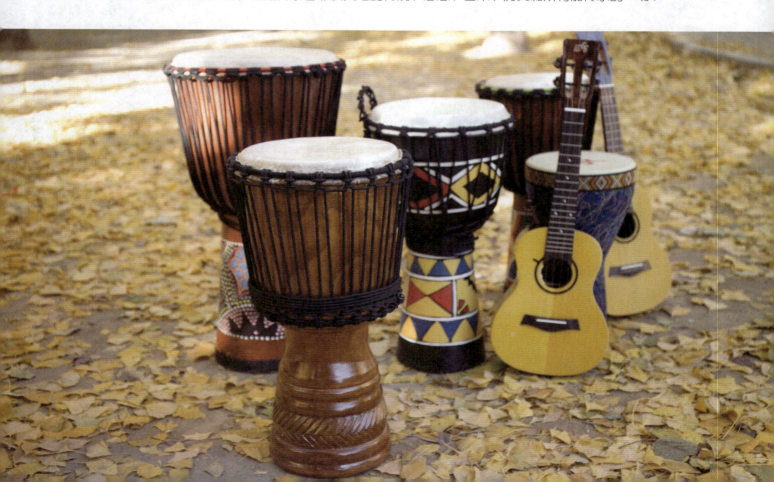

 一般说来，在非洲存在几十种基本鼓型和数百种鼓的变形。鼓大如水缸或小如茶杯，鼓身的形状既有陀螺形、圆锥形、台柱形、正方形的，还有各种飞禽走兽形的，甚至还有人形的。有的鼓身上还画上各种几何图形，雕刻花草、人兽，突出了非洲文化的特色。

 因此，非洲手鼓的尺寸大小不一，5~18英寸（1英寸=2.54厘米）不等。最常见的尺寸为10～13英寸，也就是鼓面的直径在10～13英寸左右。通常，鼓面的尺寸不会那么精准，这与鼓身使用的木材有直接关系。不同尺寸的鼓高度是不一样的，一般来说：10英寸的鼓鼓面直径25厘米左右，高50厘米左右；12英寸的鼓鼓面直径30厘米左右，高60厘米左右；13英寸的鼓鼓面直径33厘米左右，高65厘米左右。

 常见的非洲手鼓主要采用木头、绳子、皮子、铁圈等制作而成。通常鼓身主体是由一整块木头制作，鼓面由山羊皮制作，通过绳子和铁圈把鼓面皮子和鼓身结合在一起。鼓上还常常增加一些装置以获得某些特殊的效果，如在鼓腔内装一些珠子或干的植物种子，或将金属片、贝壳，色彩斑斓的串珠装在鼓边上，当鼓手击鼓时，就会发出叮叮当当的声音。

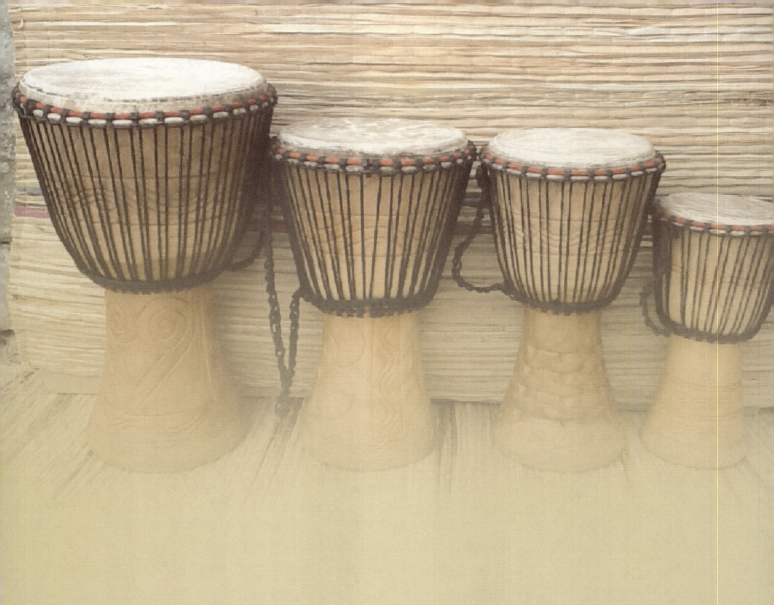

　　传统的非洲手鼓是硬的木头整木掏空制成的,就是用一根木头,把里面掏空然后做成鼓身。现在制鼓工艺中有用拼接木材来制作鼓身的,也非常不错。鼓面多是以山羊皮制作的。纯白色的山羊皮是经过化学处理的,外观干净。还有未经过化学处理的生山羊皮,分带毛的和不带毛的,外观比较粗糙,有些人会不太喜欢,但音色不错。

　　现在随着科技的发展,市场上也有一些采用合成材料制作鼓身以及鼓面的鼓。一般,由制作工艺好的工厂制作出来的这种合成材料的鼓性能和音色也非常不错。由于采用合成材料制作,鼓体质量轻,非常适合小朋友来演奏。

　　传统上,Djembe 采用徒手演奏,主要有低、中、高三个音,而且需要和墩墩鼓(Dunun)等其他乐器配合,演奏与特定生活场景相关的鼓曲,来给舞者和歌手伴奏。持鼓的方式也很多样,把鼓置放在两腿中间很常见,有时也把鼓夹在腋下,或挂在颈上,挎在肩上。

　　Djembe 这一古老的乐器由于其丰富的艺术表现力,如今已经传播到世界各地,在不同的音乐、培训领域发挥着它独特的价值。本教程使用较大篇幅介绍非洲手鼓和现代流行音乐(如民谣音乐)的配和演奏,你会发现非洲手鼓在现代流行音乐中所发挥出的非凡魅力。

◎ 非洲手鼓的音色识别

非洲手鼓的音色很大程度上取决于鼓皮是否足够紧，大部分鼓都是因为鼓皮松了，它的音色也就变得很不好听。

鼓皮足够紧的前提下，它的声音才能完美地发出来。判断鼓皮是否足够紧的简单方法就是用双手的两个大拇指在鼓皮上压一压，如果很难压下去的话就说明足够紧，这个紧度要比你想象中的还要紧就对了。

当然，你也可以根据自己的喜好调出自己喜欢的声音。

鼓皮的松紧是鼓音色的保证，对于一个好的非洲手鼓的音色来说，它的低音要浑厚，高音要尖脆，它的三个基本音调要能非常容易地打出来，并且在一个鼓上不同音调区别明显。

打低音的时候，浑厚不散乱。打中、高音的时候，声音很结实、响亮、高尖，而且清晰。采用绳索调音的鼓，绳索的缠绕不能太稀疏，否则很难把鼓皮调到一定的紧度，绳索也一定要是防滑和没有弹性的。

对于大多数新手来说，自己调节绳索不是一件容易的事情，如果你的鼓音色还可以，不要轻易松开绳索自行调整。

◎ 非洲手鼓的日常养护

对非洲手鼓要注意保养。鼓皮一旦受潮，容易造成声音跑调，甚至鼓皮裂开。我国有些城市的气候比较潮湿，这是一个需要重视的注意事项。通常，商品鼓会配有鼓袋。在潮湿地区，要配两大包干燥剂，一包在不打鼓时放到鼓筒里，另一包则放在鼓袋里，平时要把鼓放到鼓袋里并将拉链拉起来。

鼓不能摔，也不可以压，更不要用锐利的东西碰触鼓绳。打鼓时注意不能戴戒指或手表之类的配饰，这些硬物很容易划穿鼓皮。

鼓皮怕水，一旦鼓皮湿了，要用吹风机远距离吹干。

不要将鼓放在太阳下暴晒，长时间的暴晒容易把鼓皮晒爆开。也不能放在空调底下直吹，空调有很好的抽湿效果，鼓皮在快速地失去水分的情况下很容易裂开。

如果长时间打鼓，鼓面被击打的部分容易被手上的汗湿透，这时候需要换另一边的鼓面击打。

最好的保养就是不断地使用它，这样才是对它最大的爱护。

第一章

基础演奏入门

基础持鼓动作

非洲手鼓的持鼓基本上有两种方式：坐式持鼓和立式持鼓。

立式持鼓可以使用背带，把鼓挂在鼓手身上。背带有腰间挂、颈部挂和双肩背带三种，因人而异。演奏时注意挺胸，背部脊椎拉直，鼓桶贴靠双腿内侧，鼓面与身体具有一定角度，以方便演奏。

立式持鼓时（图1-1）鼓手具备良好的移动行走性，易于增强表演时的表现力。

初学的时候最好要以坐式持鼓为主，在能较好地控制打鼓动作之后，再尝试立式持鼓。

采用坐式持鼓时可以坐在椅子或凳子上，注意臀部坐得不要靠后，要靠前一些，否则很难夹住鼓。腰部坐直，不要驼背弯腰。双腿自然分开，把鼓夹在两腿中。

注意：鼓一定要倾斜一个角度，鼓面向外倾斜。如果鼓身比较大，可以将鼓置于地上（见图1-2、图1-3）。如果鼓比较小，可以将鼓悬空夹在双腿之间（见图1-4、图1-5）。

图1-1

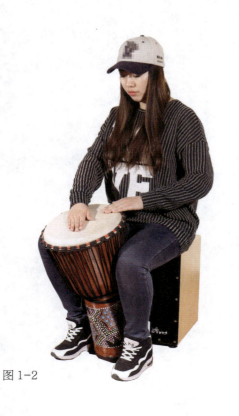

图1-2

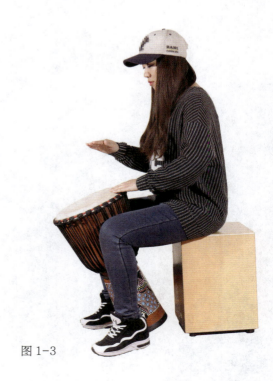

图1-3

有的鼓在用腿夹住的地方配有绳子，具有摩擦力，易于夹住鼓。

有的鼓在用腿夹住的地方没有绳子，是光滑的，这时候我们的双脚可以一只稍微向前一只稍微向后一些，会容易将鼓固定住（见图1-6）。

击鼓时保持鼓面向外倾斜，双肩臂打开，双手自然落在鼓边。

非洲手鼓是单面鼓皮的乐器，鼓声一部分是鼓面处发出来的，一部分是鼓身底部开口处发出来的。

让它倾斜的目的不仅是演奏时舒适，而且利于声音从鼓腔底部释放出来。

初学者一定要养成良好正确的持鼓动作与姿势。

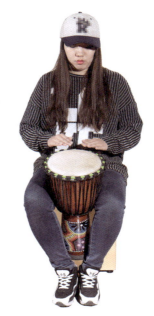

图 1-4

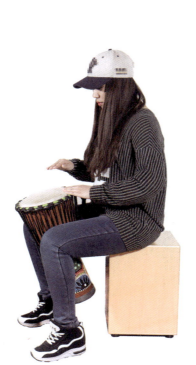

图 1-5

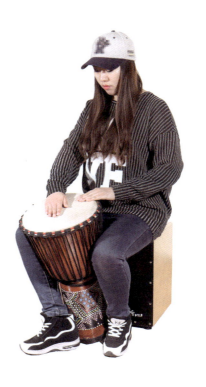

图 1-6

认识非洲手鼓的基本音

通过双手击打非洲手鼓的鼓面，鼓皮震动，发出鼓声。当我们用不同手型和不同力度来击打鼓面不同位置的时候，发出的声音高低又都是不一样的。不同的高低声音就形成了非洲手鼓的不同音调。

非洲手鼓中常用的基本音调有三个：低音、中音、高音。

这些音调是非洲手鼓主要的音调，通过击鼓的力度不同，同一个音调还会产生不同的效果。把这些音调按照一定的规律打出来，就会听到各种不同的节奏、体验不同的律动，如果与其他乐器合奏，就更有意思了。

低音、中音和高音，我们就先从这些基本音调开始，从简单的节奏开始。随着学习一步一步地进行，我们会不断接触不同的打法，熟悉不同的节奏。

本教程非洲手鼓的记谱方式

在正式开始之前，简单认识一下本教程使用的记谱方式，非常简单易学。

首先来看非洲手鼓的几个基本音：

<div align="center">

低音（Bass）

中音（Tone）

高音（Slap）

</div>

在曲谱中用 B 表示低音，T 表示中音，S 表示高音。

我们学习打鼓的时候通常要把鼓的节奏唱出来，因此每个音都有一个唱名，这样就可以形象地把鼓音和节奏唱出来。

<div align="center">

低音	中音	高音
B	**T**	**S**
咚	嘟	嗒
Dong	Du	Da

</div>

在本教程中，采用简谱记录时值的基础方式来给非洲手鼓记谱，部分曲谱标示出了左右手分配的标记。

参见下面的记谱范例：

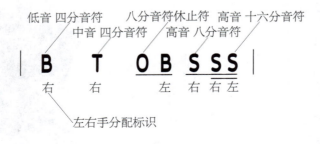

左右手分配标识

基础击鼓动作——学打低音

正如记谱中的唱名,低音打出来是"咚 咚"的、低沉有力度的声音。

打出低音的音调的手型是:大拇指略微张开一些,其余四指并拢(见图1-7、图1-8)。

手臂放松,手臂和手腕呈直线。切忌手腕弯曲、上臂向身体收紧、甩手腕等错误动作。击打的位置靠近鼓的中心,也会根据鼓面的大小位置有所移动,鼓越小击打的位置越是靠近中心。手指指肚在打低音时都必须在鼓面上。用整个手掌击打鼓面,击打时快速地弹起,落下的重心在掌心。

如果使用的鼓面很小(见图1-9),可以用手指第一关节部分击打(见图1-10)。

控制手的力度,手臂带动手击鼓,双手击鼓的时候一定要注意力量均衡,让左右手打出的声音是一样的。

观看教程的配套视频来学习打低音是非常重要的,请跟着视频来不断练习。

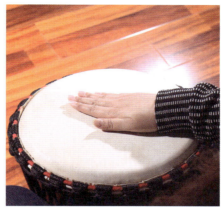

图1-7 图1-8

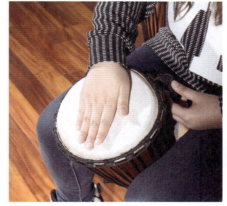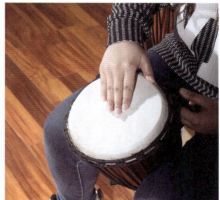

图1-9 图1-10

低音练习

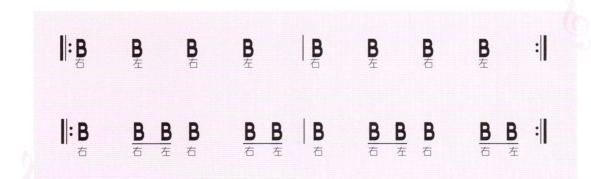

基础击鼓动作——学打中音

中音打出来是"嘟 嘟"的声音，圆润而饱满。

打中音时，手型、手臂和打低音是一样的。

打低音时是击打鼓面中心位置，打中音时是击打靠近鼓面的外侧边缘的位置。

初学时，可以把手先放在低音部位，然后往外挪，到达指根和鼓边对齐的位置，接着抬起手臂用手的四根手指部位击打（见图1-11、图1-12）。

击打时手掌快速地弹起，落下的重心在指肚。四个手指指肚同时击打在鼓面中音区的位置上，手指指肚击响鼓面，指跟部分接触到鼓的边沿处。打中音时，四个手指一定要并拢。要不断地听自己打出的音调是否正确，最后要能打出满意的中音音调，记住这时你击鼓的手指力度、击鼓位置等。

观看教程的配套视频来学习打中音是非常重要的，请跟着视频来不断练习。

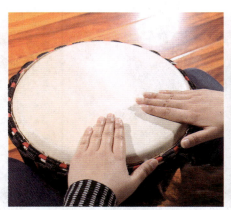
图1-11

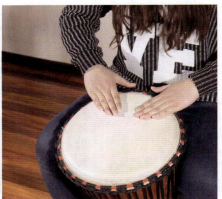
图1-12

中音练习

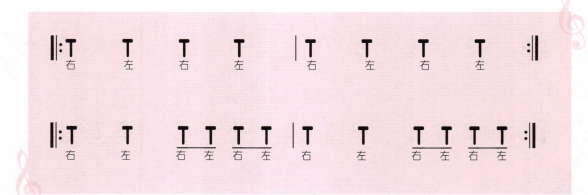

基础击鼓动作——学打高音

高音打出来是"嗒 嗒"的声音，明显地区别于中音的音调。

打高音时手指放松地张开，但不要张得很大。

击鼓的位置和打中音是一样的（见图 1-13、图 1-14）。

在打高音时用手指根部磕击鼓边，在冲击的同时指尖击打在鼓面上。

像甩打一样，指尖快速击打鼓面。

指尖和指根部肉垫之间的部位是不接触鼓面的，接触鼓面的只是指尖部。

观看教程的配套视频来学习打高音是非常重要的，请跟着视频不断练习。

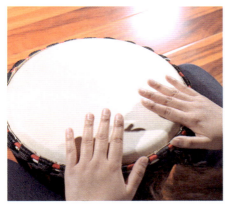

图 1-13

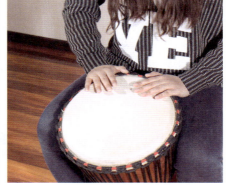

图 1-14

高音练习

节拍训练

手鼓是节奏型乐器，在学打手鼓时，如果不会打拍子，很难练好。在演奏中，乐曲的速度都是稳定的，要一直保持节奏的稳定性。不会打拍子的鼓手在演奏中无法保持速度稳定，使得其他乐手无法与之合作。

在初学打鼓的时候，不要追求打快，要学会打稳，把节拍打准确了。

打拍子其实不是件很困难的事情，我们平时听音乐时身体会随着音乐的节奏一起动，如随着节奏律动点头、扭动身体等，这其实都是打拍子的一种体现。

在学习音乐节拍的时候，最常用的方法是用脚打拍子，或者用点头、默念等方式。打拍子更重要的是训练节奏感，时间长了会加强对节奏控制的稳定性。

现在练习用脚来打拍子。脚面从空中均匀地抬起落下，脚踩一下（即踩下去后再收回来复位）是一拍，踩四下是四拍。跟着节拍器感受一下，在这个过程中，速度是不变的，不要放下去的时候很慢，抬起来的时候很快，反之也不行，而且，每一拍的速度也是一样的，不要忽快忽慢。

参见下面打拍子的介绍及示意图：

四分音符：

脚面均匀地落下去又抬上来为一拍。如果用手打拍子就是双手合上又分开，为一拍。

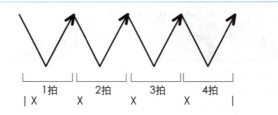

八分音符：

一拍被平均分成两份，两个八分音符，每个音的时值占四分音符的1/2；脚踩下是一个八分音符；脚抬起复位，又是一个八分音符。

用手打拍子就是双手合上为半拍，分开又是半拍。

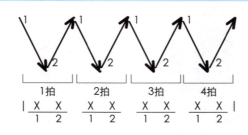

三连音：

一拍的瞬间被平均分成三份，每个音的时值占四分音符的1/3（三连音）；这个是把脚踩下抬起分成三个等时的时间，初学的时候可能掌握起来有些难度，要多做练习，找到 123 123 的节奏律动感觉。本教程第四章介绍了三连音的节奏训练。

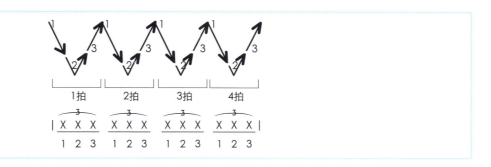

十六分音符：

一拍的瞬间被平均分成四份，四个十六分音符，每个音的时值占四分音符的1/4（也可以称作四连音）；脚踩下是2个十六分音符；脚抬起复位，又是2个十六分音符。

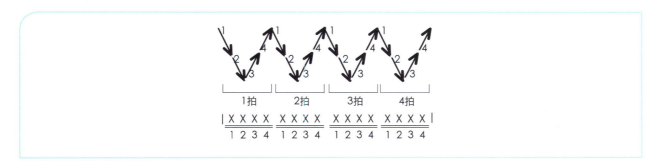

把四分音符、八分音符、十六分音符等不同时值的音符混合在一起，组成不同的节奏，一边打拍子，一边来唱出节奏。谱例中的"X"唱"嗒"这个音。做下面的节拍练习吧。

注意：

初学时一定要脚上一边打拍子嘴里一边唱着拍子。

使用节拍器来练习，选择 4/4 开始时速度定在 60 拍/分钟，之后可以调整增加速度。

注意找到节奏的感觉。

节拍练习

下面是几组节拍练习。按照 60~90 拍／分钟的速度练习（X 唱成"嗒"）。

第一组练习

(1) ‖: X　X　XX　XX :‖

(2) ‖: X　XX　X　XX :‖

(3) ‖: X　XX　XX　X :‖

(4) ‖: XX　X　XX　X :‖

第二组练习

(1) ‖: X　OX　XX　X :‖

(2) ‖: X　XX　OX　X :‖

(3) ‖: X　XX　OX　OX :‖

(4) ‖: X　OX　OX　X :‖

(5) ‖: XX　X　X　X :‖

(6) ‖: XX　X　OX　X :‖

(7) ‖: OX　XX　OX　X :‖

第三组练习

(1) ‖: $\overset{3}{XXX}$ $\overset{3}{XXX}$ $\overset{3}{XXX}$ $\overset{3}{XXX}$:‖

(2) ‖: X　$\overset{3}{XXX}$　X　$\overset{3}{XXX}$:‖

(3) ‖: $\overset{3}{XXX}$ $\overset{3}{XOX}$ $\overset{3}{XXX}$ $\overset{3}{XOX}$:‖

第四组练习

(1) ‖: X XX X XXXX :‖

(2) ‖: XXXX XX XXXX X :‖

(3) ‖: X XX X XX X XX XXXX :‖

(4) ‖: XX X XX X XX X XXXX :‖

(5) ‖: X XX XX X XX X XXXX :‖

(6) ‖: X X XX X X XX :‖

(7) ‖: X XXXX XX X X :‖

(8) ‖: X X XX XX X X XX :‖

第五组练习

‖: X X XX XX | XXX XXX XXXX XXXX :‖
(其中 XXX 上标有 3，三连音)

做这些练习的时候，一定要注意节奏的准确，拍子要稳。

对于初学打鼓（准确地说是初学音乐）的朋友，拍子不稳是常见的情况。节奏的准确对于鼓手来说是基本的而且重要的能力。

这里所说的拍子不稳不仅仅是说速度不稳，而是包括每个拍子和每个拍子之间的连接不够稳定，导致速度不能保持一致。

做到节奏准确、拍子稳定，建议使用下面的几个方法进行训练：

1. 使用节拍器。学习音乐都会使用节拍器来训练对速度的控制，养成使用节拍器的习惯是很重要的，节拍基本功底扎实了，以后才能游刃有余。

2. 跟着音乐或歌曲来打鼓也能达到与使用节拍器相同的目的。可以有意识地练习一边听着音乐，一边用脚踩着正确的拍子。

3. 先唱后打是学打节奏的有效方法。首先要把节奏哼唱清楚，非洲手鼓的每个音都有一个唱名，哼唱的时候更容易理解节奏和便于记忆。如果不能把节奏唱出来，那么肯定也不会把节奏打对的。

4. 不要贪快，把节奏打对才是目的。大部分初学打鼓的朋友，很容易打快，这种"快打"非常容易丧失对节奏的控制。要先将速度慢下来，把节奏准确地打对，再稍微提速。

通过以上的方法，以及在练习过程中不断积累经验，相信每个人都能把节奏打准确，成为一个拍子稳定的鼓手。

基本音演奏训练

下面是几组基本音的演奏训练。

要把每个音的音调打得干净清楚,请按照谱例中的左右手标示分配左右手(如果是"左撇子",颠倒一下即可)。

基本以八分音符的节奏为主,节奏都很简单。目标是把音调打对。

演奏练习

(1)
‖: T T S S T T S S | T T S S T T S S |
 右 左 右 左 右 左 右 左
 T T S S T T S S | S S T T S S S S :‖
 右 左 右 左 右 左 右 左

(2)
‖: S S T T S S T T | S S T T S S T T |
 右 左 右 左 右 左 右 左
 S S T T S S T T | S T T T T S S S :‖
 右 左 右 左 右 左 右 左

(3)
‖: S S T T T S | S S T T T S |
 右 左 右 左 右 左 右
 S S T T T S | S S T T S S O :‖
 右 左 右 左 右 左

(4)
‖: S S S T T T | S S S T T T |
 右 右 左 右 右 左
 S S S T T T T T S S :‖
 右 右 左 右 右

(5)

‖: B B T T T T T T | B B T T T T T T |
 右 左 右 左 右 左 右 左

| B B T T T T T T | B B B B T T T T :‖
 右 左 右 左 右 左 右 左

(6)

‖: T T T T T T S S | T T T T T T S S |
 右 左 右 左 右 左 右 左

| T T T T T T S S | T T T T S S S S :‖
 右 左 右 左 右 左 右 左

(7)

‖: B T T B T T | B S S B S S |
 右 左 右 左 右 左

| B T T B S S | B B T T B B S S :‖
 右 左 右 左 右 左 右 左

(8)

‖: B T S S B T S S | B T S S B T S S |
 右 左 右 左 右 左 右 左

| B T S S B T S S | B B T T B B S S :‖
 右 左 右 左 右 左 右 左

第一章 基础演奏入门

如何分配左右手

如果没有经过学习和训练，在打鼓时对于应该怎么用左右手会有些迷惑，会跟着自己的感觉打，这往往是错误的，形成习惯就更不好改过来。因此，一定要在刚开始练习时就养成正确的习惯，按照谱例上的左右手标示来打鼓。这对于以后的学习有很大的帮助。

严格意义上讲，没有非常明确的说法一定要怎么分配左右手才是正确的或者错误的，但是通常会有一些基础的原则，根据这些原则，我们可以灵活地分配双手，使打鼓变得更加顺畅。

1. 在一些简单节奏以及慢速的节奏中：可以按照音调分配左右手，通常是右手打 B 这个音，左手打 T 或 S 这个音；也可以左右手轮流交替分配，按照节拍等时值的原则来分配左右手。

2. 在一些快速密集的节奏中，基本上是使用左右手交替打鼓的方式进行演奏。

对于初学者来说，可能一下子难以理解这些基础原则，不要着急，在后续的学习中，我们为每个节奏标注出了左右手分配方法，通过对这些节奏的练习，相信你一定会很容易领悟到左右手分配的原则。

初学者切记按照曲谱的左右手分配方法打鼓，切忌随心所欲地打。

练习过程中，建议初学者养成左右手交替击鼓习惯，有利于后面的快速密集节奏的发展。

本教程中所提供的谱例都是按照"右撇子"人的习惯来分配左右手的，"左撇子"的人把左右手分配反过来即可，即谱例上标示的是"右"，就用左手来打，标示的是"左"就用右手来打。

当打熟练了，很多习惯就会自然养成了，就不会纠结于左右手的分配，而是非常自然地演奏。

简单入门基础节奏训练

这一组是非常简单的节奏，非常容易掌握。

练习过程中要注意音调的控制，把声音打得干净和准确。

以中等速度进行练习就可以，不必打得很快。节奏要稳定，可以跟着节拍器打。

对新手来说，先唱对节奏是非常重要的。注意培养自己的节奏律动感。

(1)
‖: B T B T | B T B T |
　 右 左 右 左 　 右 左 右 左

| B T B T | B T T S S S S :‖
　 右 右 右 左 　 右 右 左 右 左 右 左

(2)
‖: B T B S | B T B S |
　 右 右 右 左 　 右 左 右 左

| B T B S | B S S O S S S :‖
　 右 右 右 左 　 右 右 左 左 右 左 左

(3)
‖: B T B B T | B T B B T |
　 右 右 右 左 右 　 右 右 右 左 右

| B T B B T | B T B B S S :‖
　 右 右 右 左 左 　 右 右 右 左 右 左

(4) ‖: B T B B S | B T B B S |
 右 右 右 左 右 右 右 右 左 右
 | B T B B S | B T T B S S S :‖
 右 右 右 左 右 右 右 左 右 左 右 左

(5) ‖: B T T B S | B T T B S |
 右 右 左 左 右 右 右 左 左 右
 | B T T B S | B S S B B S S :‖
 右 右 左 左 右 右 左 左 右 左 右 左

(6) ‖: T B S B T B S B | T B S B T B S B :‖
 右 左 右 左 右 左 右 左 右 左 右 左 右 左 右 左

(7) ‖: B T B S B T B S | B T B S B T B S :‖
 右 左 右 左 右 左 右 左 右 左 右 左 右 左 右 左

(8) ‖: T B T B S B | T B T B S B :‖
 右 右 左 右 左 右

(9) ‖: B S O B S　B S | B S O B S　B S :‖
　　　右 左　　左 右　　右 左

(10) ‖: S B T T T B S S | S B T T T B S S :‖
　　　 右 左 右 左 右 左 右 左

(11) ‖: B　B T B　B T | B　B S B　B S :‖
　　　 右　右 左 右　右 左

(12) ‖: B B T　B B S | B B T　B B S S :‖
　　　 右 左 右 右 左 右

(13) ‖: B B T T S S B B | B B T T S S B B |
　　　 右 左 右 左 右 左 右 左

　　　| B B T T S S B B | T T T B S S S B :‖
　　　　　　　　　　　　　右 左 右 左 右 左 右 左

(14)
```
‖: B T T B  B S S B | B T T B  B S S B |
   右 左 右 左  右 左 右 左
   B T T B  B S S B | B T T T  B B S S :‖
                     右 左 右 左  右 左 右 左
```

(15)
```
‖: T T O B  S S B | T T O B  S S B |
   右 左 左  右 左 右
   T T O B  S S B | S   T B B   S S :‖
                    右   右 左 右   右 左
```

(16)
```
‖: S B O S  O B O S | S B O S  O B O S |
   右 左 左  左 左
   S B O S  O B O S | B   S   B   O B :‖
                     右   右   右   左
```

节奏综合练习-1

1. \| B O B O	2. \| B B B B \|	
3. \| B T B S	4. \| B T B S \|	
5. \| B T B S	6. \| B SS O SS \|	
7. \| B TT B S	8. \| B TT B S \|	
9. \| B TT B S	10. \| B S S B B SS \|	
11. \| B TT BS	12. \| B TT BS \|	
13. \| B TT BB S	14. \| B TT B SSS \|	
15. \| TT O B SS B	16. \| TT O B SS B \|	
17. \| TT O B SS B	18. \| S T BB SS \|	
19. \| B T BB T	20. \| B T BB T \|	

21. | B T B B T | 22. | B T B B S S |

23. | B T T B S | 24. | B T T B S |

25. | B T T B S | 26. | B S S B B S S |

27. | B S O B S B S | 28. | B S O B S B S |

29. | B S O B S B S | 30. | S B T T T B S S |

31. | B B T T S S B B | 32. | B B T T S S B B |

33. | B B T T S S B B | 34. | T T T B S S S B |

35. | T T S S S S S S | 36. | T T S S S S S S |

37. | T T S S S S S S | 38. | T T S S S O |

39. | B B B B | 40. | T S S S O ‖

三连音的节奏训练

三连音的节奏训练以连续的三连音练习为主,主要目的是训练对三连音节奏的律动掌握能力。

前两条练习,曲谱上标注了重音 ">" 符号,目的是提示在练习的时候一定要知道哪个音在正拍上,建立正确的节奏律动。

这种节奏是双手交替地击打重拍,注意这个特点。坚持连续击打这个节奏时,不能乱了拍子。

当然,初始练习的时候要记得跟着节拍器。

(1) ‖: >TTT >TTT >TTT >TTT | >TTT >TTT >TTT >TTT :‖
　　　右左右 左右左 右左右 左右左　右左右 左右左 右左右 左右左

(2) ‖: >SSS >SSS >SSS >SSS | >SSS >SSS >SSS >SSS :‖
　　　右左右 左右左 右左右 左右左　右左右 左右左 右左右 左右左

(3) ‖: TTT TTT SSS SSS | TTT TTT SSS SSS :‖
　　　右左右 左右左 右左右 左右左　右左右 左右左 右左右 左右左

(4) ‖: TTT SSS TTT SSS | TTT SSS TTT SSS :‖
　　　右左右 左右左 右左右 左右左　右左右 左右左 右左右 左右左

(5) ‖: TTS TTS TTS TTS | TTS TTS TTS TTS :‖
　　　右左右 左右左 右左右 左右左　右左右 左右左 右左右 左右左

(6) ‖: $\overset{3}{\overline{STT}}$ $\overset{3}{\overline{STT}}$ $\overset{3}{\overline{STT}}$ $\overset{3}{\overline{STT}}$ | $\overset{3}{\overline{STT}}$ $\overset{3}{\overline{STT}}$ $\overset{3}{\overline{STT}}$ $\overset{3}{\overline{STT}}$:‖
　　右左右　左右左　右左右　左右左

(7) ‖: $\overset{3}{\overline{SST}}$ $\overset{3}{\overline{SST}}$ $\overset{3}{\overline{SST}}$ $\overset{3}{\overline{SST}}$ | $\overset{3}{\overline{SST}}$ $\overset{3}{\overline{SST}}$ $\overset{3}{\overline{SST}}$ $\overset{3}{\overline{SST}}$:‖
　　右左右　左右左　右左右　左右左

(8) ‖: $\overset{3}{\overline{TSS}}$ $\overset{3}{\overline{TSS}}$ $\overset{3}{\overline{TSS}}$ $\overset{3}{\overline{TSS}}$ | $\overset{3}{\overline{TSS}}$ $\overset{3}{\overline{TSS}}$ $\overset{3}{\overline{TSS}}$ $\overset{3}{\overline{TSS}}$:‖
　　右左右　左右左　右左右　左右左

(9) ‖: $\overset{3}{\overline{TTT}}$ $\overset{3}{\overline{SSS}}$ $\overset{3}{\overline{TTT}}$ $\overset{3}{\overline{SSS}}$ | $\overset{3}{\overline{TTT}}$ $\overset{3}{\overline{SSS}}$ $\overset{3}{\overline{TTT}}$ $\overset{3}{\overline{SSS}}$ |
　　右左右　左右左　右左右　左右左

| $\overset{3}{\overline{TTT}}$ $\overset{3}{\overline{SSS}}$ $\overset{3}{\overline{TTT}}$ $\overset{3}{\overline{SSS}}$ | $\overset{3}{\overline{TTS}}$ $\overset{3}{\overline{STT}}$ $\overset{3}{\overline{SST}}$ $\overset{3}{\overline{TSS}}$:‖
　　　　　　　　　　　　　　右左右　左右左　右左右　左右左

(10) ‖: $\overset{3}{\overline{TTT}}$ $\overset{3}{\overline{TSS}}$ $\overset{3}{\overline{TTT}}$ $\overset{3}{\overline{TSS}}$ | $\overset{3}{\overline{TTT}}$ $\overset{3}{\overline{TSS}}$ $\overset{3}{\overline{TTT}}$ $\overset{3}{\overline{TSS}}$ |
　　右左右　左右左　右左右　左右左

| $\overset{3}{\overline{TTT}}$ $\overset{3}{\overline{TSS}}$ $\overset{3}{\overline{TTT}}$ $\overset{3}{\overline{TSS}}$ | $\overset{3}{\overline{STT}}$ $\overset{3}{\overline{TTS}}$ $\overset{3}{\overline{STT}}$ $\overset{3}{\overline{TTS}}$:‖
　　　　　　　　　　　　　　右左右　左右左　右左右　左右左

第二章　节奏训练

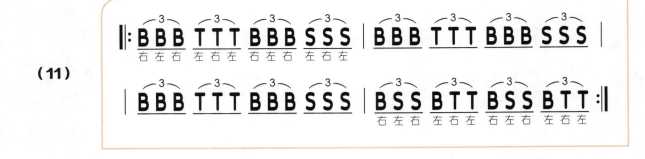

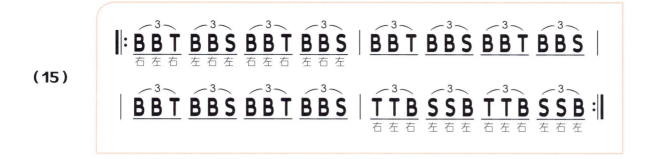

16分音符的基础节奏训练

首先是做一组全16分音符的练习，所有音的时值都是均匀的。连续稳定地击鼓不是很容易的，没有经过练习很难做到，尤其是速度提升上来之后。

如果跟节拍器练习，速度可以从40拍/分钟左右开始，然后是60拍/分钟、80拍/分钟、100拍/分钟、120拍/分钟，这样不断地提高速度。后续的练习也是如此。

16分音符节奏练习

(1) ‖: TTSSTTSSTTSSTTSS | TTSSTTSSTTSSTTSS :‖
右左右左右左右左 右左右左右左右左

(2) ‖: SSTTSSTTTTSSSSSS | SSTTSSTTTTSSSSSS :‖
右左右左右左右左 右左右左右左右左

(3) ‖: BBTTTTTTBBTTSSSS | BBTTTTTTBBTTSSSS :‖
右左右左右左右左 右左右左右左右左

(4) ‖: BBSSTTSSBBSSTTSS | BBSSTTSSBBSSTTSS :‖
右左右左右左右左 右左右左右左右左

(5) ‖: BTTBBSSBBTTBBSSB | BTTBBSSBBTTBBSSB :‖
右左右左右左右左 右左右左右左右左

前8后16的节奏练习

（"前8"就是前半拍是8分音符，"后16"就是后半拍是16分音符。）

(1)
```
‖: T SST SST SST SS | T SST SST SST SS |
   右  右左右 右左右 右左右 右左   右  右左右 右左右 右左右 右左
   T SST SST SST SS | T SSS TTT SSS TT :‖
   右  右左右 右左右 右左右 右左   右  右左右 右左右 右左右 右左
```

(2)
```
‖: B TTB SSB TTB SS | B TTB SSB TTB SS |
   右  右左右 右左右 右左右 右左   右  右左右 右左右 右左右 右左
   B TTB SSB TTB SS | T TTT TTS SSS SS :‖
   右  右左右 右左右 右左右 右左   右  右左右 右左右 右左右 右左
```

(3)
```
‖: T BBS BBT BBS BB | T TTS SST BBS BB |
   右  右左右 右左右 右左右 右左   右  右左右 右左右 右左右 右左
   T BBS BBT BBS BB | S S S SS T T TT :‖
                                右 左 右 右左 右 左 右左
```

前16后8的节奏练习

(1)
```
‖: TTS TTS TTS TTS | TTS TTS TTS TTS |
   右左右 右左右 右左右 右左右   右左右 右左右 右左右 右左右
   TTS TTS TTS TTS | TTS BBS TTS BBS :‖
   右左右 右左右 右左右 右左右   右左右 右左右 右左右 右左右
```

(2)
```
‖: SST SST SST SST | SST SST SST SST |
   右左右 右左右 右左右 右左右   右左右 右左右 右左右 右左右
   SST SST SST SST | SST TTS SST TTS :‖
   右左右 右左右 右左右 右左右   右左右 右左右 右左右 右左右
```

(3)
```
‖: STT  STT  STT  STT | STT  STT  STT  STT |
   右左右 右左右 右左右 右左右  右左右 右左右 右左右 右左右
   STT  STT  STT  STT | STT  BTT  STT  BTT :‖
   右左右 右左右 右左右 右左右  右左右 右左右 右左右 右左右
```

16分音符的综合节奏训练

下面的节奏训练综合了8分音符和16分音符，通过这些稍微复杂的节奏训练来强化我们控制节奏演奏的能力。

这部分的节奏比较复杂，练习时要注意两点：1.要先把速度放慢，把节奏打出来，然后再逐渐提升速度；2.先把节奏放慢以能准确地唱出来，再加快节奏。

(1)
```
‖: S  BB  BBS  BBS SBB | S  BB  BBS  BBS SBB :‖
   右  右左 右左右 右左右 右左右   右  右左 右左右 右左右 右左右
```

(2)
```
‖: TTSB TSS TTSB TSS | TTSB TSS TTSB TSS :‖
   右左右左 右左右 右左右左 右左右  右左右左 右左右 右左右左 右左右
```

(3)
```
‖: B  TT  TTB  B  SS  SSB | B  TT  TTB  B  SS  SSB :‖
   右  右左 右左右 右  右左 右左右   右  右左 右左右 右  右左 右左右
```

(4)
```
‖: TTB  SSB  TTB  SSB | TTB  SSB  TTB  SSB :‖
   右左右 右左右 右左右 右左右   右左右 右左右 右左右 右左右
```

(5) ‖: TTTT T T SSSS S S | TTTT T T SSSS S S :‖
　　　右左右左 右 左 右左右左 右 左

(6) ‖: BTSTTSTTSTTS | BTSTTSTTSTTS :‖
　　　右左右左右左右左 右左右左右左右

(7) ‖: BBSTTSTTBBSTTSTT | BBSTTSTTBBSTTSTT :‖
　　　右左右左右左右左 右左右左右左右左

(8) ‖: BSSS B B BTTT B B | BSSS B B BTTT B B :‖
　　　右左右左 右 左 右左右左 右 左

(9) ‖: BBBBBBBB T T S S | BBBBBBBB T T S S :‖
　　　右左右左右左右左 右 左 右 左

(10) ‖: S BS B S TTTT S SS | S BS B S TTTT S SS :‖
　　　右 右左 右 左 右左右左 右左

(11) ‖: TTTS SSTTTT B SS | TTTS SSTTTT B SS :‖
　　　右左右左右　右左右左右左　右　右左

(12) ‖: B SSSSSSTTSST SS | B SSSSSSTTSST SS :‖
　　　右　右左右左右左右左右　右左

(13) ‖: T SSTTSST SSTTSS | T SSTTSST SSTTSS :‖
　　　右　右左右左右左右　右左右左右左

(14) ‖: S TSS TS T T S S | S TSS TS T T S S :‖
　　　右　右左右　右左　右　左　右　左

(15) ‖: B BSS SBB BTT TB | B BSS SBB BTT TB :‖
　　　右　右左右　右左右　右左右　右左

(16) ‖: TTS T SSTTS T SS | TTS T SSTTS T SS :‖
　　　右左右　右　右左右左右　右左

(17) ‖: S BTT SSS BTT SS | S BTT SSS BTT SS :‖
　　　右　右左右　右左右　右左右　右左　右　右左右　右左右　右左右　右左

(18) ‖: TSSTT SSS TTS | TSSTT SSS TTS :‖
　　　右左右左右　右左右　右左右

(19) ‖: SSS S S T TT TTTB | SSS S S T TT TTTB |
　　　右左右　左　右　右左　右左右左
　　　 SSS S S T TT TTTB | TTTT SSS S SS SSSS :‖
　　　 右左右　右左右　右　右左　右左右左

(20) ‖: T TTTTT S SSSSS | T TTTTT S SSSSS |
　　　右　右左右左右　右　右左右左右
　　　 T TTTTT S SSSSS | B S SSS BTTT SSS :‖
　　　 右　左　右左右　右左右　右左右

(21) ‖: TTSS TTS TTSS TTS | TTSS TTS TTSS TTS |
　　　右左右左　右左右　右左右左　右左右
　　　 TTSS TTS TTSS TTS | SSTT SSS B TT SSS :‖
　　　 右左右左　右左右　右　右左　右左右

(22)
‖: TTSTTSS TTSTTSS | TTSTTSS TTSTTSS |
　　右左右左右左右　右左右左右左右
　　TTSTTSS TTSTTSS | S TTSSS STTSTTS :‖
　　　　　　　　　　　右　右左右左右　右左右左右左右

(23)
‖: B BSTTS B BSTTS | B BSTTS B BSTTS |
　　右　右左右左右　右　右左右左右
　　B BSTTS B BSTTS | SSTSTTS SSTSTTS :‖
　　　　　　　　　　　右左右左右左右 右左右左右左右

(24)
‖: BBS T BSBBS T BT | BBS T BSBBS T BT |
　　右左右 右 右左右左右 右 右左
　　BBS T BSBBS T BT | STTSTTS TSSTSST :‖
　　　　　　　　　　　右左右左右左右 右左右左右左右

(25)
‖: T　S　T S TTSS | T　S　T S TTSS |
　　右　右　右左 右左右左
　　T　S　T S TTSS | TTSTTSTT S BTSS :‖
　　　　　　　　　　　右左右左右左右 右　右左右左

(26)

‖: TTTTSSSS T T S S | TTTTSSSS T T S S |
　　右左右左右左右左　右　左　右　左

| TTTTSSSS T T S S | TTSSBS TTSSSS S S :‖
　　　　　　　　　　　右左右左右　左　右左右左　右　　左

(27)

‖: TTSSSSSSTTSSSSSS | TTSSSSSSTTSSSSSS |
　　右左右左右左右左 右左右左右左右左

| TTSSSSSSTTSSSSSS | STTSTTSTTSTT S :‖
　　　　　　　　　　　右左右左右左右左 右左右左右

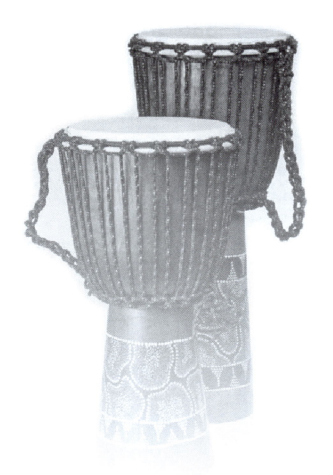

节奏综合练习-2

1. ‖ S　S　S　S
2. | S　S　S　S　SSSS SSSS |
3. | STTS TTS STTS TTS
4. | STTS TTS B　SS　S　　|
5. | B TTB SSB TTB SS
6. | B TTB SSB TTB SS |
7. | B TTB SSB TTB SS
8. | T TTT TTS SSS SS |
9. | T BBS BBT BBS BB
10. | T TTS SST BBS BB |
11. | T BBS BBT BBS BB
12. | S　S　S　SS T　T　TT |
13. | TTSS TTS TTSS TTS
14. | TTSS TTS TTSS TTS |
15. | TTSS TTS TTSS TTS
16. | SSTT SSS B　TT SSS |
17. | TTSB TSS TTSB TSS
18. | TTSB TSS TTSB TSS |
19. | TTSB TSS TTSB TSS
20. | BTST TSTT STTS TTS |

| 21 | B SSSSSSTTSST SS | 22 | B SSSSSSTTSST SS |

| 23 | B SSSSSSTTSST SS | 24 | T SSTTSSB SSTTSS |

| 25 | BBSSTTSSBBSSTTSS | 26 | BBSSTTSSBBSSTTSS |

| 27 | BBSSTTSSBBSSTTSS | 28 | SSTTSSTT SSS TTT | (triplets on last two groups)

| 29 | TTTTS SSTTTT B SS | 30 | TTTTS SSTTTT B SS |

| 31 | TTTTS SSTTTT B SS | 32 | B SSSSSSTTSST SS |

| 33 | BBTTTTTTBBTTSSSS | 34 | BBTTTTTTBBTTSSSS |

| 35 | BBTTTTTTBBTTSSSS | 36 | BBTTTTTT BBB SSS | (triplets)

| 37 | TTSSSSSSTTSSSSSS | 38 | TTSSSSSSTTSSSSSS |

| 39 | TTSSSSSSTTSSSSSS | 40 | STTSTTST SSS BBB | (triplets)

| 41 | B SS TTS B SSTTS | 42 | B SSTTS B B S ‖

附点与切分音的节奏训练

带有附点的基础节奏练习

(1) ‖: T· TT· TT· TT· T | T· TT· TT· TT· T :‖
　　　右　左右　左右　左右　左　　右　左右　左右　左右　左

(2) ‖: S· SS· SS· SS· S | S· SS· SS· SS· S :‖
　　　右　左右　左右　左右　左　　右　左右　左右　左右　左

(3) ‖: T· BT· BT· BT· B | S· BS· BS· BS· B :‖
　　　右　左右　左右　左右　左　　右　左右　左右　左右　左

带有附点的综合节奏练习

练习这类比较复杂的节奏时，同之前一样要注意两点：1. 要先把速度放慢，把节奏打出来；2. 先把节奏放慢以能准确地唱出来，再加快节奏。

(1) ‖: T· TTTTS· SSSSS | T· TTTTS· SSSSS :‖
　　　右　左　右左右左右　　左　右左右左

(2) ‖: BBTT B· BBBSS B· B | BBTT B· BBBSS B· B :‖
　　　右左右左　右　左右左右　左　　右左右左　右　左右左右　左

(3) ‖: S· STTT S· STTT | S· STTT S· STTT :‖
　　　右　左右左右　　左右左右　　右　左右左右　　左右左右

(4) ‖: S·　BS　TTS　BS S·　S | S·　BS　TTS　BS S·　S :‖
　　　右　左右　右左右　右左 右　　左

(5) ‖: T　TST　TST·　ST·　S | T　TST　TST·　ST·　S :‖
　　　右　右左右　右左右　左右　左

(6) ‖: T　SST·　SSTS　S·　T | T　SST·　SSTS　S·　T :‖
　　　右　右左右　左右左右　右　左

(7) ‖: S·　B S　B S·　B S B | S·　B S　B S·　B S B :‖
　　　右　左 右　左 右　左 右左

(8) ‖: S　SS·　ST T S·　S | S　SS·　ST T S·　S :‖
　　　右　左右　左右左右　左

(9) ‖: SSTS S·　TSSTS S·　T | SSTS S·　TSSTS S·　T :‖
　　　右左右左 右　左右左右左 右

(10) ‖: S·　SO　TTS·　SO　TT | S·　SO　TTS·　SO　TT :‖
　　　右　　左　　右左右　左　　右左　右　　左　　右左右　左　　右左

(11) ‖: S·　TTTS·　TTTS | S·　TTTS·　TTTS :‖
　　　右　　左右左右　右　　左右左右　右　　左右左右　右　　左右左右

以切分节奏为主的基础节奏练习

(1) ‖: BT　TBT　TBT　TBT　T | BT　TBT　TBT　TBT　T :‖
　　　右左　左右左　右左右　左右左　右　左右　左右左　右左右　左右左　右

(2) ‖: SS　SSS　SSS　SSS　S | SS　SSS　SSS　SSS　S :‖
　　　右左　左右左　右左右　左右左　右　左右　左右左　右左右　左右左　右

(3) ‖: TT　STT　STT　STT　S | TT　STT　STT　STT　S :‖
　　　右左　左右左　右左右　左右左　右　左右　左右左　右左右　左右左　右

(4) ‖: SS　BTT　BSS　BTT　B | SS　BTT　BSS　BTT　B :‖
　　　右左　左右左　右左右　左右左　右　左右　左右左　右左右　左右左　右

(5) ‖: SB BBS STB BBT T SB BBS STB BBT T :‖
　　　右左　左右左　左右左　左

带有切分的综合节奏练习

♪ 这部分涉及了之前训练过的附点、前8后16、前16后8等节奏。

(1) ‖: SS TT SS S STTSS | SS TT SS S STTSS :‖
　　　右左　左右左　右　左右左右左

(2) ‖: BT TB· SBS S B S | BT TB· SBS S B S :‖
　　　右左　左右　左右左　左　　左

(3) ‖: TT SS TTSS TT SS | TT SS TTSS TT SS :‖
　　　右左　左右左右左　右左　左

(4) ‖: TT BTTSSTT BTTSS | TT BTTSSTT BTTSS :‖
　　　右左　左右左右左右左　左右左右左

(5) ‖: T· BTT TS· BSS S | T· BTT TS· BSS S :‖
　　　右　左右左　左右　左右左　左

(6)
```
‖: BT T T T BS S S S | BT T T T BS S S S |
   右左  左  右  左 右左 左 右 左
   BT T T T BS S S S | BT T T T BS SSSS :‖
   右左  左  右  左 右左 左 右左右
```

(7)
```
‖: S·  B SSS S·  B SSS | S·  B SSS S·  B SSS |
   右    左 右左右 右    左 右左右
   S·  B SSS S·  B SSS | B TTSS STTS SS  S :‖
                          右 右左右左 左右左右 右左  左
```

(8)
```
‖: SS B S BTT B T B | SS B S B TT B T B |
   右左 左右 左右左 右 左
   SS B S BTT B T B | SS B SSB TT BTTSS :‖
                       右左 左右左右 左  右左右左
```

(9)
```
‖: SS BTT BTTSTT B SS BTT BTTSTT B |
   右左 左右左 左右左右左 右左  左
   SS BTT BTTSTT B SS STTT TTSSSS S :‖
                      右左右左右左 左
```

带有空拍的节奏训练

加入了空拍（休止符）后，会让节奏的律动产生明显的变化。在非洲手鼓中经常会出现有空拍的节奏。本部分训练将强化对带有空拍节奏演奏的能力。

本部分的练习务必配以节拍器，这样很容易知道自己是否打对了拍子。如第1条练习，音都是在后半拍上，如果没有节拍器，若打在前半拍上，听起来是一样的，但是节奏却是错误的。

(1)
‖: O T O T O S O S | O T O T O S O S |
　　　左　　左　　左　　左
O T O T O S O S | O TT O TT O SS O SS :‖
　　　　　　　　　　右左　右左　右左　右左

(2)
‖: O SS S O TT T | O SS S O TT T |
　　右左 右　左　右左 右　左　右左 右　左　右左 右　左
O SS S O TT T | O TT S O TT S :‖
　　右左 右　左　右左 右　左　右左 右　左　右左 右　左

(3)
‖: B S O S O SS SS | B S O S O SS SS |
　　右左　左　左右 右左
B S O S O SS SS | S SS O S O SS S SS :‖
　　　　　　　　　　右左 右　左　右左 右 右左

(4)
‖: O TTSS OO TTSS O | O TTSS OO TTSS O :‖
　　右左右左　　右左右左

(5) ‖: TTSSSS OO SSO SS | TTSSSS OO SSO SS :‖
　　　右左右左右左　　右左　　右左

(6) ‖: O SSO SSSS OO S | O SSO SSSS OO S :‖
　　　　右左　　右左右左　　　左

(7) ‖: B TT O S O TT O S | B TT O S O TT O S :‖
　　　　右　　右左　　左　　　　左

(8) ‖: T TS O S O SST TS | T TS O S O SST TS :‖
　　　右　右左　左　　右左右　右左

(9) ‖: SSOTT SSO SSO TT | SSOTT SSO SSO TT :‖
　　　右左　左右　右左　右左　　右左

(10) ‖: BBSSO BBSS OO SS | BBSSO BBSS OO SS :‖
　　　右左右左　右左右左　　右左

(11) ‖: O TTO SSO TTSSTT | O TTO SSO TTSSTT :‖
　　　　右左　　右左　　右左右左 右左

(12) ‖: TTSS O B O TT O S | TTSS O B O TT O S :‖
　　　右左右左　　左　　右左　　左

(13) ‖: TT SO SSTT SO SS | TT SO SSTT SO SS |
　　　右左　右　右左右左　右　右左
　　　 TT SO SSTT SO SS | S BS O S B SSO SS :‖
　　　右左　右　右左右左　　右　右左　右左　右左

(14) ‖: TTSSO SSO SSTTSS | TTSSO SSO SSTTSS |
　　　右左右左　右左　右左右左右左
　　　 TTSSO SSO SSTTSS | SS SO SBSS OOBSS :‖
　　　　　　　　　　　　　右左　右　右左右左　左右左

带有重拍律动的节奏训练

非洲手鼓的中音"T",用不同的力度击打可以发出不同的效果,轻击和重击配合的时候,就会有不同的节奏律动。

下面的节奏训练就是带有重音(或者说是重拍)的,曲谱中用">"来标示。

本教程的曲谱,如果有带">"的"T",那么其余的"T"就要轻击。如果曲谱中没有出现">",那么"T"就是用正常力度击打。

(6)

(7)

(8)

(9)

带有 32 分音符的节奏训练

节奏中会出现突然速度翻倍的节奏，类似滚奏一样。这就是节奏中出现了 32 分音符。这对打鼓的速度有比较高的要求。

经过之前的训练，当打鼓的速度性和稳定性都很好的时候，经过适当练习，就可以打出这些节奏。

(1) ‖: B T T T S T T T S T T T S S O | B T T T S T T T S T T T S S O :‖
　　　右 右 左 右 右 右 左 右 右 右 左 右 左　右 右 左 右 右 右 左 右 右 右 左 右 左

(2) ‖: T T T S T T T S T T T S T T T S | T T T S T T T S T T T S T T T S :‖
　　　右 左 右 左 右 左 右 左 右 左 右 左 右 左 右 左

(3) ‖: T T T T T T T T S S S S S S S S T T T T | T T T T T T T T S S S S S S S S T T T T :‖
　　　右 左 右 左 右 左 右 左 右左右左右左右左 右 左 右 左

(4) ‖: S S S S S S S S S T T T T S S S S S | S S S S S S S S S T T T T S S S S S :‖
　　　右左右左右左右左 右 右左右左右左右左 右

(5) ‖: T T T S S O S S S T T T S S O S O S | T T T S S O S S S T T T S S O S O S :‖
　　　右左 右左右 左右左　右左 右左右　　左　左

(6) ‖: BTTT SSSS BTTT SSSS | BTTT SSSS BTTT SSSS :‖
 右右左 右 右左右左 右 右左右 左 右左右 左

(7) ‖: BTTB SSSSS SSSSS B | BTTB SSSSS SSSSS B :‖
 右右左右 右左右左右 右左右左右 右

(8) ‖: TTTT SS SSS TT TTT SS SSS | TTTTT SS SSS TT TTT SS SSS :‖
 右左 右左右 右左右左 右左右 右左右左 右左右 右左右左 右

带有装饰音的节奏训练

倚音（装饰音）经常出现在非洲手鼓的节奏之中。相对于 32 分音符的节奏，倚音比较容易掌握。

从节奏的律动角度来讲，做到倚音音符不占主音时值，也就是说主音是落在拍子上的，而倚音不是落在拍子上的。

(6) ‖: ᴮS TT ᴮS TT ᴮS TT ᴮS TT | ᴮS TT ᴮS TT ᴮS TT ᴮS TT :‖
　　　右　左　右　左　右　左　右　左　　右　左　右　左　右　左　右　左

(7) ‖: ᴮTT O ᴮTT O ᴮTT O ᴮTT O | ᴮTT O ᴮTT O ᴮTT O ᴮTT O :‖
　　　右右　　右右　　右右　　右右　　　左左　　左左　　左左　　左左

(8) ‖: TT ˢS TT ˢS TT ˢS TT ˢS | TT ˢS TT ˢS TT ˢS TT ˢS :‖
　　　右左　右左　右左　右左　　右左　右左　右左　右左

(9) ‖: ᴵS TT ˢS TT ˢS TT ˢS TT | ˢS TT ˢS TT ˢS TT ˢS TT :‖
　　　右左右左 右左右左 右左右左 右左右左　右左右左 右左右左 右左右左 右左右左

节奏综合练习 -3

1. | T TT OTOT T SS S |

2. | B TT O S O TT O S |
3. | B TT O S O TT O S |

4. | B TT O S O TT O S |
5. | B TT O S O S S S S |

6. | BT T B S BS S B S |
7. | BT T B S BS S B S |

8. | BT T B S BS S B S |
9. | BT T B S BS SB SS |

10. | S· BS TTS BSS TT |
11. | S· BS TTS BSS TT |

12. | S· BS TTS BSS TT |
13. | S· BS TTS BSS SS |

14. | TT BTTSSTT BTTSS |
15. | TT BTTSSTT BTTSS |

16. | TT BTTSSTT BTTSS |
17. | TT BTTSSTT SSSSS |

18 | SS BTT BTTSTT B | 19 | SS BTT BTTSTT B |

20 | SS BTT BTTSTT B | 21 | SS STT TTTSSSS S |

22 | BTTTTTTTTTTB TT | 23 | BTTTTTTTTTTB TT |

24 | BTTTTTTTTTTB TT | 25 | BTTTTTTTTTTTTB |

26 | BTTTTTTTBTTTT | 27 | BTTTTTTTBTTTT |

28 | BTTTTTTTBTTTT | 29 | BTTTTTTTBTSSSS |

30 | TSSTSSTSSTSST | 31 | TSSTSSTSSTSST |

32 | TSSTSSTSSTSST | 33 | TSSTSSTSSTSSSSSSS |

34 | T TT OTOT B B S | 35 | T TT OTOT B B S |

36 | T TT OTOT B B SSS | 37 | OBOS OSB S B S |

38 | T TT OTOT T SS S |

第三章

传统非洲手鼓演奏训练

Djole

Call Djembe1	`T TTOTOTT SSS`

Break Djembe1	`SS O O SS	O OTTT S TTT S	SS O O SS	O TT SSTT S`
Djembe2	`SS O O SS	O O O O	SS O O SS	O O O O`

Djembe1	`‖: B TTB SSB TTB SS	B TTB SSB TTB SS :‖ ×16`
Djembe2	`‖: B S B OTT	B TTTT T OTT :‖ ×16`

Djembe1	`B TTB SSB TTB SS` / / /
Roll Djembe2	`TTSSSSSS TTSSSSSS` / / `TTSSSSSS TTSS S`

Djembe1	`B TT B SS B TTB SS`
Call Djembe2	`T TTOTOTT SSS`

Break Djembe1	`SS O O SS	O OTTT S TTT S	SS O O SS	O TT SSTT S`
Djembe2	`SS O O SS	O O O O	SS O O SS	O O O O`

Djembe1	`‖: B TTB SSB TTB SS	B TTB SSB TTB SS :‖ ×16`
Djembe2	`‖: B S B OTT	B TTTT T OTT :‖ ×16`

Roll Djembe1	`TTSSSSSS TTSSSSSS` / / `TTSSSSSS TTSS S`	
Djembe2	`B S B OTT	B TTTT T OT T` /

Call Djembe1	`T TTOTOTT SSS`
Djembe2	`B S B OTT`

Break Djembe1	`‖ SS O O SS ‖`
Djembe2	`‖ SS O O SS ‖`

Kassa

Call
Djembe1: | T T TTOTOTT SSS |

Break
Djembe1: || TTST TSTT STTS TTS | SSSS TTTT SSSS ᴮSᴮS | ᴮS TT O ᴮSᴮSᴮSᴮS |
Djembe2: || TTST TSTT STTS TTS | SSSS TTTT SSSS ᴮSᴮS | ᴮS TT O ᴮSᴮSᴮSᴮS |

Break
Djembe1: | ᴮSᴮSᴮS O TT ᴮSᴮS | ᴮS TTO ᴮSᴮSᴮSᴮS | ᴮSᴮSᴮS O SS O O |
Djembe2: | ᴮSᴮSᴮS O TT ᴮSᴮS | ᴮS TTO ᴮSᴮSᴮSᴮS | ᴮSᴮSᴮS O SS O O |

Djembe1: ||: TTSSO SSTTSSB SS :|| x16
Djembe2: ||: S OSS TTS OSS TT :|| x16

Roll
Djembe1: | TTSS SSSS SSSS SSSS | ∽ | ∽ | TTSS SSSS SSSS S |
Djembe2: | S OSS TTS OSS TT | ∽ | ∽ | ∽ |

Call
Djembe1: || T T TTOTOTT SSS |
Djembe2: || S OSS TTS OSS TT |

Kuku

Call
Djembe1: | T TTOTOTT T T |

Break
Djembe1: || TTTTTTTB B B B | 𝄎. | 𝄎. | 𝄎. |
Djembe2: || TTTTTTTB B B B | 𝄎. | 𝄎. | 𝄎. |

Break
Djembe1: || TTTTB BTTTTB B | 𝄎. | TTB TTB TTB TTB | T B T B T B T B |
Djembe2: || TTTTB BTTTTB B | 𝄎. | TTB TTB TTB TTB | T B T B T B T B |

Break
Djembe1: || B B B B B B B B | S̃ O S̃ O | S̃ S̃ S̃ S̃ | Ś Ś Ś Ś Ś Ś Ś Ś |
Djembe2: || B B B B B B B B | S̃ O S̃ O | S̃ S̃ S̃ S̃ | Ś Ś Ś Ś Ś Ś Ś Ś |

Djembe1: ||: B TT O S B TT O S :|| ×16
Djembe2: ||: TTOS TTS TTOS TTS :|| ×16

Roll
Djembe1: || TSSTSSTS TSSTSSTS | 𝄎. | 𝄎. |
Djembe2: || TTOS TTS TTOS TTS | 𝄎. | 𝄎. |

Call
Djembe1: || T TTOTOTT T T |
Djembe2: || TTOS TTS TTOS TTS |

Break
Djembe1: ‖: SSSS O O | 𝄎. | 𝄎. | 𝄎. |
Djembe2: ‖: SSSS O O | 𝄎. | TTTTTTTOTTTTTT | 𝄎. |

Djembe1: ‖: B TT O S B TT O S :‖ ×16
Djembe2: ‖: TTOS TTS TTOS TTS :‖ ×16

Roll
Djembe1: | TSSTSSTS TSSTSSTS | 𝄎. | 𝄎. |
Djembe2: | TTOS TTS TTOS TTS | 𝄎. | 𝄎. |

Call
Djembe1: | T T TTOTOTT T T |
Djembe2: | TTOS TTS TTOS TTS |

Break
Djembe1: | TTTTTTTB B B B | 𝄎. | 𝄎. | 𝄎. |
Djembe2: | TTTTTTTB B B B | 𝄎. | 𝄎. | 𝄎. |

Break
Djembe1: | TTTTB BTTTTB B | 𝄎. | TTB TTB TTB TTB | T B T B T B T B |
Djembe2: | TTTTB BTTTTB B | 𝄎. | TTB TTB TTB TTB | T B T B T B T B |

Break
Djembe1: | B B B B B B B B | S O O O |
Djembe2: | B B B B B B B B | S O O O |

Lolo

Call
Djembe1: | T TTOTOTT T T |

Break
Djembe1: ||: S TTOSOTT S T | ✧ | S TTOSOTT S TTS | OTOSOTT S T S |
Djembe2: ||: S TTOSOTT S T | ✧ | S TTOSOTT S TTS | OTOSOTT S T S |

Djembe1: ||: B TTO S B TTO S | ✧ | ✧ | ✧ :|| x4
Djembe2: ||: S OSS TTS OSS TT | ✧ | ✧ | ✧ :|| x4

Roll
Djembe1: || T TTOTOTT T T | TSSTSSTSSTSSTSST | TSSTSSTSSTS S |
Djembe2: || S OSS TTS OSS TT | ✧ | ✧ |

Call
Djembe1: || T TTOTOTT T T |
Djembe2: || S OSS TTS OSS TT |

Break
Djembe1: ||: S TTOSOTT S T | ✧ | S TTOSOTT S TTS | OTOSOTT S T S |
Djembe2: ||: S TTOSOTT S T | ✧ | S TTOSOTT S TTS | OTOSOTT S T S |

Djembe1: ||: B TTO S B TTO S | ✧ | ✧ | ✧ :|| x4
Djembe2: ||: S OSS TTS OSS TT | ✧ | ✧ | ✧ :|| x4

Roll
- Djembe1: | T S S T S S T S S T S S T S S T | ⁄· | ⁄· | T S S T S S T S S T S $\overset{S}{S}$ |
- Djembe2: | S O S S　T T S　O S S　T T | ⁄· | ⁄· | ⁄· |

Call
- Djembe1: | $\overset{T}{\mathstrut}$ T　T T O T O T T　T　T |
- Djembe2: | S O S S　T T S　O S S　T T |

Break
- Djembe1: | S T T　O S O T　T S　T | ⁄· | S T T　O S O T　T S　T T S | O T O S　O T T　S　T S ‖
- Djembe2: | S T T　O S O T　T S　T | ⁄· | S T T　O S O T　T S　T T S | O T O S　O T T　S　T S ‖

Moribayassa

Call
Djembe1 | T TT OTOT T SS S |

Break
Djembe1 ‖: S B B S B B S B | B S B B SSSSS | B O O O |
Djembe2 ‖: S B B S B B S B | B S B B SSSSS | B O O O |

Djembe1 ‖: B TT B S B TT B S | ⸳/ | ⸳/ | ⸳/ :‖ x4
Djembe2 ‖: S OS S TT S OS S TT | ⸳/ | ⸳/ | ⸳/ :‖ x4

Roll
Djembe1 | TTTS SSSS SSSS SSSS | ⸳/ | ⸳/ | TTTS SSSS SSSS S |
Djembe2 | S OS S TT S OS S TT | ⸳/ | ⸳/ | ⸳/ |

Call
Djembe1 | T TT OTOT T SS S |
Djembe2 | S OS S TT S OS S TT |

Break
Djembe1 ‖: S B B S B B S B | B S B B SSSSS | B B B B B B B B | B O O O |
Djembe2 ‖: S B B S B B S B | B S B B SSSSS | B B B B B B B B | B O O O |

第三章 传统非洲手鼓演奏训练

Djembe1 ‖: B TT B S B TT B S | ∕. | ∕. | ∕. :‖ ×4
Djembe2 ‖: S O S S T T S O S S T T | ∕. | ∕. | ∕. :‖ ×4

Roll
Djembe1 ‖ TTTS SSSS SSSS SSSS | ∕. | ∕. | TTTS SSSS SSSS S |
Djembe2 ‖ S O S S T T S O S S T T | ∕. | ∕. | ∕. |

Call
Djembe1 ‖ T TT OTOT T SS S |
Djembe2 ‖ S O S S T T S O S S T T |

Break
Djembe1 ‖ S B B S B B S B | B S B B SSSS S B | S B B S B B SS | SS S B B S B B SS |
Djembe2 ‖ S B B S B B S B | B S B B SSSS S B | S B B S B B SS | SS S B B S B B SS |

Break
Djembe1 ‖ SBO O O O ‖
Djembe2 ‖ SBO O O O ‖

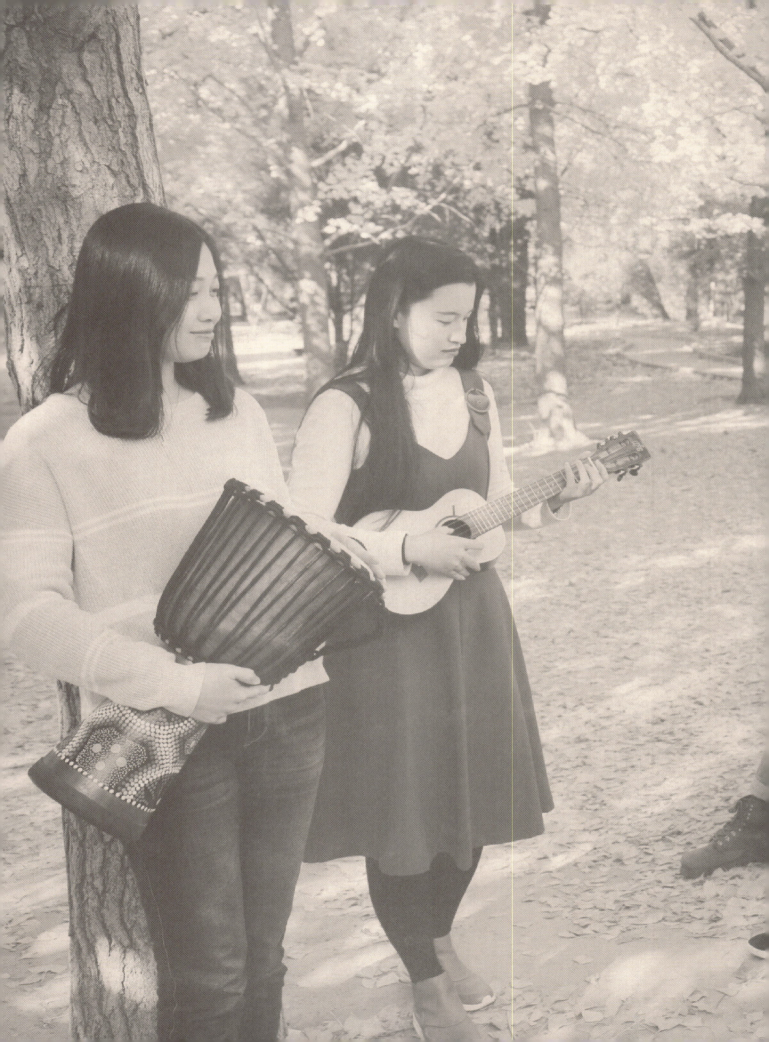

第四章

现代流行音乐节奏训练

常用节奏——第 1 组　简单 8 分音符的节奏

(1)
```
‖: B    T B B    T    | B    T B B    T    |
   右   左右右   右     右   左右右   右
   B    T B B    T    | B    T B B B S S :‖
   右   左右右   右     右   左右右右左左
```

(2)
```
‖: B    T B B T    | B    T B B T    |
   右   左右右左     右   左右右左
   B    T B B T    | B    T B O B T T :‖
   右   左右右左     右   左右右左右左
```

(3)
```
‖: B    T B B T B | B    T B B T B |
   右   左右右左右   右   左右右左右
   B    T B B T B | B    S S O S S S :‖
   右   左右右左右   右   右左  左右左左
```

(4)
```
‖: B    T B O B T B | B    T B O B T B |
   右   右左 左右左   右   右左 左右左
   B    T B O B T B | B    T B O B S S S :‖
   右   右左 左右左   右   右左 左左右左
```

恭喜恭喜恭喜你

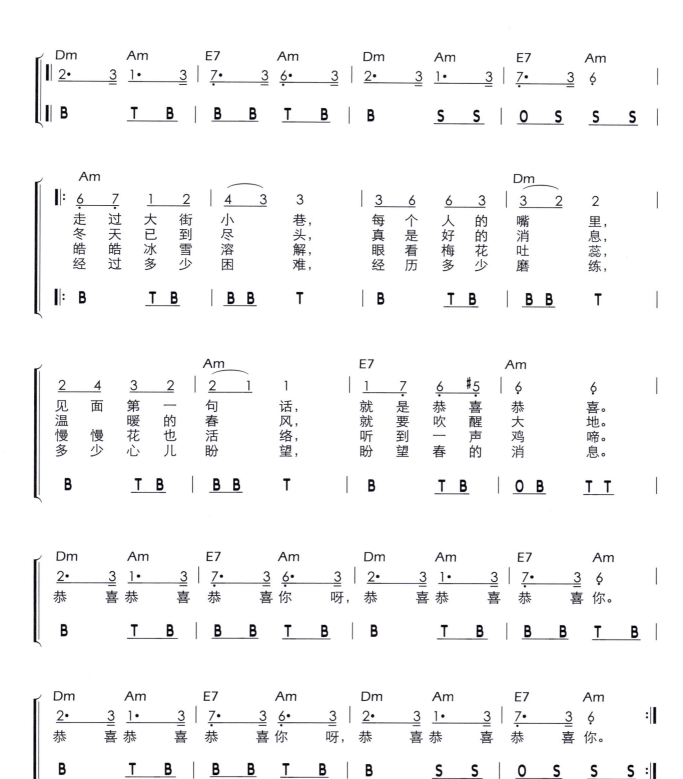

滴答

1=C 4/4

词曲：高帝

1 C	2 Dm	3	4 Am
0 5 6 1 2 3 1 3	2 — — —	0 2 2 2 2 1 1 6	6 6 6 —

滴答滴答滴答滴　答，　　　　时针它不停在转　动。
滴答滴答滴答滴　答，　　　　寂寞的夜和谁在　说话。

B TB OB S SS | B TB OB TB | B TB OB TB | B TB OB S SS

5 C	6 Dm	7	8 Am
0 5 6 1 2 3 5 2 3	2 — — —	0 2 2 2 2 1 1 6	3 3 3 — —

滴答滴答滴答滴　答，　　　　小雨它拍打着水　花。
滴答滴答滴答滴　答，　　　　伤心的泪儿谁来　擦。

B TB OB TB | B TB OB TB | B TB OB TB | B TB OB S SS

9 Am	10 Dm	11	12 Am
0 6 6 6 6 5 5 3 3	2 — — —	0 2 2 2 2 1 1 5	3 — — —

滴答滴答滴答滴　答，　　　　是不是还会牵挂　他。
滴答滴答滴答滴　答，　　　　整理好心情再出　发。

B TB OB TB | B TB OB TB | B TB OB TB | B TB OB S SS

13 Am	14 Dm	15	16 C
0 6 6 6 1 3 2 2 3	2 — — —	0 2 2 2 2 1 6 1	1 1 1 — —

滴答滴答滴答滴　答，　　　　有几滴眼泪已落　下。
滴答滴答滴答滴　答，　　　　还会有人把你牵　挂。

B TB OB TB | B TB OB TB | B TB OB TB | B TB OB S SS

常用节奏——第 2 组　带有重拍律动的 8 分音符节奏

(1)
```
‖: B  T  >T  B  T  >T | B  >T  T  B  T  >T |
   右 左 右 左 右 左   右 左 右 左 右 左
   B  T  >T  B  T  >T | B  T  >T  B  S  S  S :‖
   右 左 右 左 右 左   右 左 右 左 右 左
```

(2)
```
‖: B  T  >T  B  T  >T | B  T  >T  B  T  >T |
   右 左 右 左 右 左   右 左 右 左 右 左
   B  T  >T  B  T  >T | >T  T  T  >T  T  T :‖
   右 左 右 左 右 左   右 左 右 左 右 左
```

(3)
```
‖: B  T  >T  T  B  B  >T  T | B  T  >T  T  B  B  >T  T |
   右 左 右 左 右 左 右 左   右 左 右 左 右 左 右 左
   B  T  >T  T  B  B  >T  T | B  T  >T  B  O  B  >T  B :‖
   右 左 右 左 右 左 右 左   右 左 右 左 右 左 右 左
```

(4)
```
‖: B  T  >T  T  B  B  >T  T | B  T  >T  T  B  B  >T  T |
   右 左 右 左 右 左 右 左   右 左 右 左 右 左 右 左
   B  T  >T  T  B  B  >T  T | B  T  >T  T  O  S  S  SS :‖
   右 左 右 左 右 左 右 左   右 左 右 左 左 右 右 左
```

(5)
||: B B T̄ TT B B T̄ TT | B B T̄ TT B B T̄ TT |
　　右 左 右 右左 右 左 右 右左　右 左 右 右左 右 左 右 右左

| B B T̄ TT B B T̄ TT | B B T̄ TT B B SSSS :||
　右 左 右 右左 右 左 右 右左　右 左 右 右左 右 左 右左右左

(6)
||: B T̄ T̄ B B T̄ T̄ T | B T̄ T̄ B B T̄ T̄ T |
　　右 左 右 左 右 左 右 左　右 左 右 左 右 左 右 左

| B T̄ T̄ B B T̄ T̄ T | B T̄ T̄ B B T̄ T̄ T̄T̄ :||
　右 左 右 左 右 左 右 左　右 左 右 左 右 左 右左

(7)
||: B T̄ T B T̄ T T B | B T̄ T B T̄ T T B |
　　右 左 右 左 右 左 右 左　右 左 右 左 右 左 右 左

| B T̄ T B T̄ T T B | B T̄ T B T̄ T S SS :||
　右 左 右 左 右 左 右 左　右 左 右 左 右 左 右左

童年

1=C 4/4　　　　　　　　　　　　　　　　　　　　　　　　词曲：罗大佑

```
   C              F              G              C
‖: 0  0  0  0  | 0  0  0  0  | 0  0  0  0  | 0  0  0  0  |
‖: B T T T B B T T |     ✗     |     ✗     | B T T B O B T B |
‖: B T T B B T T T |     ✗     |     ✗     | B T T B B T T T |
```

```
   C              Am             F              G
   0  3 5 5· 3 | 6 6 1 6 0 0 6 6 | 1 1 1 1 6 1 6 | 5 - - - |
   池塘边 的 榕树 上,知了在 声 声 叫着夏 天。
   B T T T B B T T |   ✗   |   ✗   | B T T B O B T B |
   B T T B B T T T |   ✗   |   ✗   | B T T B B T T T |
```

```
   C              Am             F              G
   0  3 5 5· 3 | 6 1  6 0 6 6 5 | 1 1 1 1 6 6 1 | 2 - - - |
   操场边 的 秋千 上,只有那 蝴 蝶 停在上 面。
   B T T T B B T T |   ✗   |   ✗   | B T T B O B T B |
   B T T B B T T T |   ✗   |   ✗   | B T T B B T T T |
```

```
   Em             Am             Dm             G7
   5 5  5 0 5 3 2 | 1 1  6 6 1 6 1 | 2 2 2 2 2 1 3 2 | 2 - - - |
   黑板 上 老师的 粉笔,还在 拼命 叽叽喳喳写个不 停。
   B T T T B B T T |   ✗   |   ✗   | B T T B O B T B |
   B T T B B T T T |   ✗   |   ✗   | B T T B B T T T |
```

全部歌词

池塘边的榕树上，知了在声声叫着夏天。
操场边的秋千上，只有那蝴蝶停在上面。
黑板上老师地粉笔，还在拼命唧唧喳喳写个不停。
等待着下课，等待着放学，等待游戏的童年。

福利社里面什么都有，就是口袋里没有半毛钱。
诸葛四郎和魔鬼党，到底谁抢到那只宝剑。
隔壁班的那个女孩，怎么还没经过我的窗前。
嘴里的零食，手里的漫画，心里初恋的童年。

总是要等到睡觉前，才知道功课只做了一点点。
总是要等到考试后，才知道该念的书都没有念。
一寸光阴一寸金，老师说过寸金难买寸光阴。
一天又一天，一年又一年，迷迷糊糊地童年。

没有人知道为什么，太阳总下到山的那一边。
没有人能够告诉我，山里面有没有住着神仙。
多少的日子里总是一个人面对着天空发呆。
就这么好奇，就这么幻想，这么孤单的童年。

阳光下蜻蜓飞过来一片一片绿油油的稻田。
水彩蜡笔和万花筒画不出天边那一道彩虹。
什么时候才能像高年级的同学有张成熟与长大的脸。
盼望着假期，盼望着明天，盼望长大的童年。
一天又一天，一年又一年，盼望长大的童年。

虹彩妹妹

1=C 4/4　　　　　　　　　　　　　　　　　绥远民歌

虹彩妹妹嗯咳呦，长得好那么嗯咳呦。
三月里来桃花开，我与妹妹成恩爱。

樱桃小口嗯咳呦，一点点那么嗯咳呦。
八月中秋月正圆，想起来妹妹泪涟涟。

常用节奏——第3组　超强律动感的节奏

(1)
‖: B T S B O T S T | B T S B O T S T |
　 右 左 右 左　 左 右 左

　 B T S B O T S T | B T S B O S SSSS :‖
　 右 左 右 左　 左 右 左　 右 左 右 左　 左 右 左 右 左

(2)
‖: B TT S B B T S T | B TT S B B T S T |
　 右 右 左 右 左 右 左　 右 右 左 右 左 右 左

　 B TT S B B T S T | B TT S B S SS B B :‖
　 右 右 左 右 左 右 左　 右 右 左 右 左 左 右 左

(3)
‖: B TT T̂ OTOTB T̂ TT | B TT T̂ OTOTB T̂ TT |
　 右 右 左 右　 左 右 右 左　 右 右 左 右　 左 右 右 左

　 B TT T̂ OTOTB T̂ TT | B TT T̂ OTOTB SSSS :‖
　 右 右 左 右　 左 右 右 左　 右 右 左 右　 左 右 左 右 左

(4)
‖: B TT T̂ TBTBBT T̂ TT | B TT T̂ TBTBBT T̂ TT |
　 右 右 左 右 左 右 左 右　 左 右 右 左　 右 右 左 右 左 右 左 右　 左 右 右 左

　 B TT T̂ TBTBBT T̂ TT | B TT T̂ TBTBBT SSBB :‖
　 右 右 左 右 左 右 左 右　 左 右 右 左　 右 右 左 右 左 右 左 右　 左 右 右 左

(5)
‖: B T T̂ TBOBB T̂ TT | B T T̂ TBOBB T̂ TT |
　 右 左 右　 右 左 左 右　 右 右 左　 右 左 右　 右 左 左 右　 右 右 左

　 B T T̂ TBOBB T̂ TT | BTTT̂TTBTBBT̂TTT :‖
　 右 左 右　 右 左 左 右　 右 右 左　 右 左 右 左 右 左 右 左 右 左 右 右 左

(6)
‖: B T T̄ TBOBB T̄ TT | B T T̄ TBOBB T̄ TT |
 右 左 右 右左 左右 右 左 右 右左 左右
| B T T̄ TBOBB T̄ TT | STTSTTSTS SSSSSS :‖
 右 左 右 右左 左右 右左右左右左右 右左右左右左

(7)
‖: B T T̄ TBTBB T̄ TT | B T T̄ TBTBB T̄ TT |
 右 左 右 右左左右 右 左 右 右左左右
| B T T̄ TBTBB T̄ TT | B T T̄ TBTBB T̄T̄T̄T̄ :‖
 右 左 右 右左左右 右 左 右 右左左右 右左右左

(8)
‖: B TTT̄ TTBTBT̄ TT | B TTT̄ TTBTBT̄ TT |
 右 右左右 右左右左右 右左 右 右左右 右左右左右 右左
| B TTT̄ TTBTBT̄ TT | B TTT̄ TBB· SSSSSS :‖
 右 右左右 右左右左右 右左 右 右左右 右左右 右左右左右左

(9)
‖: B TTSTB O· TS TT | B TTSTB O· TS TT |
 右 右左右左右 左右 右左 右 右左右左右 左右 右左
| B TTSTB O· TS TT | B TTSTB O· SSSSSS :‖
 右 右左右左右 左右 右左 右 右左右左右 右左右左右左

斑马 斑马

词曲：宋冬野

1=G 4/4

| Cadd9 | D6add9 | Bm7 | Em | Cmaj7 | D6add9 | Em |

‖ 0 0 0 0 | 0 0 0 0 | 0 0 0 0 | 0 0 0 0 |

B T T TB O B B T TT ♩ ♩ B T T TB O B B S S S S

Cmaj7 D Bm Em Cmaj7 D G9

3 6 3 2 0 1 | 3 3 3 1 7 1· 6 | 3 6 3 2 2 2 1 5· 2 | 2 3· 3 0 0 6 |

斑马 斑马，你 不要 睡着啦。再 给我看看你，受伤 的 尾巴。 我

B T T TB O B B T TT ♩ ♩ B T T TB O B B S S S S

Cmaj7 D Bm Em Cmaj7 D Em

3 6 3 3 3 3 2· | 3 7 7 1 1 0 6 | 3 6 3 2 2 7 7 1 | 6 — 0 0 |

不想去 触碰 你， 伤口 的 疤。我 只想掀起你的 头 发。

B T T TB O B B T TT ♩ ♩ BTTT TTTB TBBT TTTT

Cmaj7 D Bm Em Cmaj7 D G9

3 6 3 2 0 1 | 3 3 7 7 1 1 0 6 6 | 3 3 3 6 2 1 5· | 3 — 0· 6 6 |

斑马 斑马，你 回到了你的家， 可我 浪费着我寒冷的年 华。 你的

B T T TB O B B T TT ♩ ♩ B T T TB O B B S S S S

Cmaj7 D Bm Em Cmaj7 D Em

3 3 3 6 3 3 2 2 2 | 3 7 7 1 1 0 6 | 3 3 3 6 2 2 7 7 1 | 6 — 0 0 |

城市没有一 扇 门， 为我打开啊， 我 终究还要回 到 路 上。

B T T TB O B B T TT ♩ ♩ STTS TTST S SSSS SS

| Cadd9 | D6add9 | Bm7 | Em | Cmaj7 | D6add9 | Em |

‖: 0 0 0 0 | 0 0 0 0 | 0 0 0 0 | 0 0 0 0 :‖

B T T TB O B B T TT ♩ ♩ B T T TB O B B S S S S

Cmaj7 D Bm Em Cmaj7 D G9

3 6 3 2 0 1 1 2 | 3 3 3 0 7 1 6· 0 6 6 | 3 3 3 3 2· 1 1 7 5 | 5 0 0 0 6 |

斑马 斑马，你来自 南方的 红色啊， 是否 也是个 动人 的故事 啊。 你

B T T TB O B B T TT ♩ ♩ B T T TB O B B S S S S



| Cmaj7 | D | Bm | Em | Cmaj7 | D | Em |

3 3 3 3 2 0 1 2 | 3·4 3 7 1 1 0 6 | 3 3 6 2 2 7 7 1 | 6 — 0 0 |

隔壁 的戏子，如果 不能留 下， 谁会 和你睡到 天 亮。

B T T TB O B B T TT | ～ | ～ | BTTT TTTB TBBT TTTT |

| Cmaj7 | D | Bm | Em | Cmaj7 | D | G9 |

3 3 0 6 5 0 3 2 | 3·4 3 7 1 1 0 6 6 | 6 6 6 5 3 3 2 3 | 3 0 0 0 |

斑马 斑马， 你还 记 得我吗？ 我是 只会歌唱 的 傻瓜。

B T T TB O B B T TT | ～ | ～ | B T T TB O B B SSSS |

| Cmaj7 | D | Bm | Em | Cmaj7 | D | G9 |

3 3 0 6 5 0 2 | 3·4 3 7 1 1 0 6 6 | 3 6 3 6 2 7 0 5 | 1 — 0 0 |

斑马 斑马， 你 睡吧睡吧。 我会 背上吉他离开 北 方。

B T T TB O B B T TT | ～ | ～ | STTS TTST S SSSS SS |

| Cmaj7 | D | Bm | Em | Cmaj7 | D | G9 |

3 3 0 6 5 0 3 2 | 3·4 3 7 1 1 0 6 6 | 6 6 6 6 5 5 2 5 2 3 | 3 — 0 0 |

斑马 斑马， 你会 记 得我吗？ 我是 强说着忧愁 的孩子 啊。

B T T TB O B B T TT | ～ | ～ | B T T TB O B B SSSS |

| Cmaj7 | D | Bm | Em | Cmaj7 | D | G9 |

3 3 0 6 5 0 2 | 3·4 3 7 1 1 0 6 6 | 3 6 3 2 2·7 7 1 | 1 — 0 0 |

斑马 斑马， 你 睡吧睡吧。 我把 你的青草带回 故 乡。

B T T TB O B B T TT | ～ | ～ | BTTT TTTB TBBT TTTT |

| Cmaj7 | D | Bm | Em | Cmaj7 | D | G9 |

3 6 3 2 0 1 | 3 3 3 1 7 1 0 6 6 | 3 3 3 2 2 2 1 5 | 3 — 0 0 |

斑马 斑马， 你 不要 睡着啦。 我只 是个匆忙的 旅人 啊。

B T T TB O B B T TT | ～ | ～ | B T T TB O B B SSSS |

| Cmaj7 | D | Bm | Em | Cmaj7 | D | | D |

3 6 0 3 2 0 1 | 3·4 3 7 1 1 0 6 6 | 3 6 6 3 3 3 2· | 0 0 2 1 7 1· |

斑马 斑马， 你 睡吧睡吧。 我要 卖掉我的房 子 浪迹天

B T T TB O B B T TT | ～ | ～ | B O O O |

| Em | | | x6 |

1 — 0 0 0 ‖: 0 0 0 0 :‖ 0 0 0 0 |

涯。

B T TTB OBB TTT ‖: B T TTB OBB TTT :‖ B O O O ‖

旅行的意义

词曲：陈绮贞

1=C 4/4

```
     Csus4      C      Csus4      C      Csus4      C      Csus4      C
||: 0  0  0  0 | 0  0  0  0 | 0  0  0  0 | 0  0  0  05 |
                                                         你
||: 0  0  0  0 | 0  0  0  0 | 0  0  0  0 | 0  0  0  0  |
```

```
     C                              Am                          F
||: 2 333 2332 55· 3 | 7 111 7117 33· 3 | 3 444 3443 6 1 |
    看过了 许多美景，  你看过了 许多美丽，  你迷失在 地图上每一
    累计了 许多飞行，  你用心挑 选纪念品，  你搜集了 地图上每一
    B TT T TB TBBT T TT
```

```
     G                          C                          Am
|  1111 23 2  0· 5 | 2 333 2332 55· 3 | 7 1 1 7 1 1 2 3 3· 6 |
   道短暂 的光阴。    你品尝了 夜的巴黎， 你踏过下雪的 北京，你
   次的风 和日丽。    你拥抱热 情的岛屿， 你埋葬记忆的 土耳其，你
   B TT T TBTBBTSSSS | B TT T TBTBBT T TT
```

```
     F                          C                          Em
|  3 444 3443 6 1 | 1111 23 2  34 | 5· 55 555 5 4443 |
   熟记书 本里 每一句   你最爱 的真理。却说 不 出 你爱我的原
   留恋电 影里 美丽的   不真实 的场景。却说 不 出 你爱我的原
   B TT T TB TBBT T TT | B TT T TBTBBTSSBB | B TT T TBTBBT T TT
```

```
     A              Dm                          G          Em
|  3 - - 23 | 4· 444 4443 6 1 | 1 23 2  34 | 5· 55555 4443 3 |
   因，    却说 不 出 你欣赏我哪 一种表 情，却说 不 出 在什 么场合我
   因，    却说 不 出 你欣赏我哪 一种表 情，却说 不 出 在什 么场合我
   B TT T TB TBBT T TT              | B TT T TB TBBT SSSS | B TT T TBTBBT T TT
```

风吹麦浪

词曲：李健

1=C 4/4

乐谱（非洲手鼓伴奏谱）：

第一行（前奏）：
| C | Am | Dm7 | G |
旋律：0 0 0 0 | 0 0 0 0 | 0 0 0 0 | 0 0 0 0 5 6
鼓点：B TT T OT OTB T TT | — | — | B TT T OT OTB SSSS
歌词：远处

第二段：
| C | Am | Dm7 |
旋律：2 1 1 7 7 7 2 1 1 | 7 6 6 5 6 6 0· 6 | 3 2 2 6 6 6 3 2 2 2
歌词：蔚蓝天 空下涌动着， 金色的麦浪。 就 在那里 曾是你和我，
（二段）曾在田 野里歌唱， 在冬季盼望。 却 没能等 到 阳光下,这
鼓点：B TT T OT OT B T TT

第三段：
| G | C | Am |
旋律：7 6 6 5 6 5 0 5 6 | 2 1 1 7 7 7 2 1 1 1 | 7 6 6 7 6 6 0· 6
歌词：爱过的地方。 当微风带着 收获的味道， 吹向我脸庞。 想
秋天的景象。 就让曾经的 誓言飞舞吧， 随西风飘荡。 就
鼓点：B TT T OT OTB TTTT | B TT T OT OTB T TT

第四段：
| Dm7 | G | C | Am |
旋律：3 2 2 6 6 6 3 2 2 2· 1 | 2 3 3 4 3 2 1 2 5 4 | 3· 2 3 · 2 3 · 2 3 2 1 7 | 1 — 0 6 5
歌词：起你轻 柔的话语，曾打湿我眼 眶。 嗯 嗯嗯嗯嗯 嗯， 呐呐
像你柔 软的长发，曾芬芳我梦 乡。
鼓点：B TT T OT OT B T TT | B TT T OT OTB SSSS | B TT T TB TBB T TT

第五段：
| Dm7 | G | C | Am |
旋律：4· 3 4· 3 4 4 3 2 1 | 2 — 0 1 2 5 4 | 3· 2 3 · 2 3 · 2 3 2 1 7 | 1 — 0 6 5
歌词：嗒 呐嗒 呐嗒 嗒呐嗒呐 嗒。 嗯 嗯嗯嗯嗯 嗯， 呐呐
鼓点：B TT T TB TB B T TT | B TT T TB TBB TTTT | B TT T TB TBB T TT

第六段：
| Dm7 | G | | G |
旋律：4· 3 4· 3 4 4 3 4 5 | 5 2 2 0 0 5 6 ‖ 0 0 0 0 ‖
歌词：嗒 呐嗒 呐嗒 嗒呐嗒呐 嗒。 (我们)
鼓点：B TT T TB TBB T TT | B TT T TBTBB SSSS ‖ B 0 0 0 ‖

常用节奏——第 4 组　带有重拍的密集 16 分音符节奏

(1)

(2)

(3)

(4)

(5)
‖: B T T T T T T T T B T T T T T | B T T T T T T T T B T T T T T |
 右 左 右 左 右 左 右 左 右 左 右 左 右 左 右 左 右 左 右 左 右 左 右 左 右 左 右 左 右 左 右 左

B T T T T T T T T B T T T T T | B T T T T T T T T B T T T B B :‖
右 左 右 左 右 左 右 左 右 左 右 左 右 左 右 左 右 左 右 左 右 左 右 左 右 左 右 左 右 左 右 左

(6)
‖: B T T T T T T B T B B T T T T T | B T T T T T T B T B B T T T T T |
 右 左 右 左 右 左 右 左 右 左 右 左 右 左 右 左 右 左 右 左 右 左 右 左 右 左 右 左 右 左 右 左

B T T T T T T B T B B T T T T T | B T T T T T T B T B B T S T T S :‖
右 左 右 左 右 左 右 左 右 左 右 左 右 左 右 左 右 左 右 左 右 左 右 左 右 左 右 左 右 左 右 左

欢乐颂

1=F 4/4　　　　　　　　　　　　　　　　　　　　　　　　　　词曲：贝多芬

好想你

1=F 4/4

词曲：黄明志

```
    F         Am       Bmaj7 C   F          Bmaj7      Am
|: 0 0 3 4 | 5 5 5 5 5 1̇ 7 5 0 5 | 6 7 1̇ 3̇ 5 | 0 3 4 | 4 4 4 4 4 1̇ 7 5 0 4 |
   想要 传送一封简讯给你，我 好想好想你。 想要 立刻打通电话给你，我
   0 0 0 0  | BTTT TTBT BTTT TTTT |              |              |
```

```
  ♭B    C              F         Am         ♭B   C   F
| 3 4 5 6 5  0 3 4 | 5 5 5 5 5 1̇ 7 5 0 5 5 | 6 7 1̇ 3̇ 5 - |
  好想好想你。 每天 起床的第一 件 事 情， 就是 好想好想你。
  BTTT TTBT BTTT SSSS | BTTT TTBT BTTT TTTT |              |
```

```
  ♭B       Am          ♭B       C        ♭B          C
| 4 5 6 1̇ 7 5  X X X | X X X 2 5   0 6 7 |: 1̇ 7 1̇ 3̇ 2̇ 1̇ 7 5 |
  无论晴天还是下雨,都 好想好想你。 每次 当我一说我好想你,
  BTTT TTBT BTTT TTTT | BTTT TTBT BTTT SSSS |: BTTT TTBT BTTT TTTT |
```

```
  Am    Dm       ♭B         C       F        ♭B    C    ♭B     C
| 3 2 3 2̇ 1̇  0 7 1̇ | 1̇ 7 1̇ 3̇ 2̇ 1̇ 7 2̇ | 2̇ 5 5 - | 0 6 7 | 1̇ 7 1̇ 3̇ 2̇ 1̇ 7 5 |
  你都不相 信， 但却 总爱问我有没有想 你。 我不懂得甜言蜜语,所以
  BTTT TTBT BTTT TTTT |        | BTTT TTBT BTTT SSSS | BTTT TTBT BTTT TTTT |
```

```
  Am    Dm       ♭B         ♭B       C       C        F      Am
| 3 2 3 2̇ 1̇  0 3 4 | 4 3 4 3 4 3 4 3 | 3̇ 2 2 - | 1̇ 2̇ 3̇  3̇ 6̇ 5̇ 3̇ 2̇ |
  只说好想你， 反正 说来说去都只想让 你开心。 好想 你，好想你，好想
  BTTT TTBT BTTT TTTT |        | BTTT TTBT BTTT SSSS | BTTT TTBT BTTT TTTT |
```

常用节奏——第5组 6/8拍节奏

(1)
‖: B T T T̄ T T | B T T T̄ T T |
 右 左 右 左 右 左 右 左 右 左 右 左
 B T T T̄ T T | B T T S T B :‖
 右 左 右 左 右 左 右 左 右 左 右 左

(2)
‖: B T T T̄ T B | B T T T̄ T T |
 右 左 右 左 右 左 右 左 右 左 右 左
 B T T T̄ T B | B T T S S S S S :‖
 右 左 右 左 右 左 右 左 右 左 右 左 右 左

(3)
‖: B T T T̄ T B | B T T T̄ T B |
 右 左 右 左 右 左 右 左 右 左 右 左
 B T T T̄ T B | B T B S S B :‖
 右 左 右 左 右 左 右 左 右 左 右 左

(4)
‖: B TTT T̄ TTT | B TTT T̄ TTT |
 右 右左右 左 右左右 右 右左右 左 右左右
 B TTT T̄ TTT | B TTT S S S :‖
 右 右左右 左 右左右 右 右左右 右 左 右

(5)
‖: B TTB T̄ TTB | B TTB T̄ TTB |
 右 右左右 左 右左右 右 右左右 左 右左右
 B TTB T̄ TTB | B TTB T̄ SSSS :‖
 右 右左右 左 右左右 右 右左右 左 右左右左

(6)

(7)

(8)

(9)

(10)

成都

词曲：赵雷

1=C 6/8

(乐谱内容略)

歌词：
分都带不走的只有你，和我在成都的街头走一走，喔哦喔哦，直到所有的灯都熄灭了也不停留。你会挽着我的衣袖，我会把手揣进裤兜，走到玉林路的尽头，坐在小酒馆的门口。

光阴的故事

1=C 6/8 词曲：罗大佑

```
   C              G              F              C
| 1 1 1 1 7 6 | 5 5 5 5 4 3 | 4 4 4 6 5 4 | 3·   3· |
  B T T T T T T    ✗            ✗           B T T T O O

   C                            F              C
| 5 5 5 5 6 5 | 3 3· 2 3 1 3 | 1 1 6 1  6 | 5·   5· |
  春天的花  开 秋天 的风以及  冬天 的落      阳，
  B T T T T T T    ✗            ✗           B T T T T B

   F              C              F              G
| 1 1 6 1  6 | 5 5· 6 5 1 3 | 5 5 6 5  3 | 2·   2· |
  忧郁的青  春 年少 的我曾经  无知 地这    么 想。
  B T T T T T T    ✗            ✗           B T T T T T B

   C                            F              C
| 5 5 5 5 6 5 | 3 3· 2 3 1 3 | 1 1 6 1  6 | 5·   5· |
  风车在四  季 轮回 的歌里它  天天 地悠      转，
  B T T T T T T    ✗            ✗           B T T T T T B

   F              C              D7             G
| 1 1 6 1  6 | 5 5· 6 5 1 3 | 1 1 1 6 7 1 | 2·   2· |
  风花雪月  的 诗  句里我在  年年 地成      长。
  B T T T T T T    ✗            ✗           B T T T T S S S S

   G              F              C
| 2 2 5 2 3 2 | 1 1 6 1 2 1 | 5 5 3 5  6 | 5·   5· |
  流水它带  走 光阴 的故事  改变 了一  个 人，
  B T T T T T T T T    ✗         ✗         B T T T T T T T

   G              F              G              C
| 2 2 5 2 3 2 | 1 1 6 1 2 1 | 6 6 5 2  3 | 1·   1· |
  就在那多  愁 善感 而初次  等待 的青      春。
  B T T T T T T T T    ✗        ✗          B T T T T T T T T B
```

常用节奏——第6组 三连音节奏

三连音的4/4拍节奏

（在节奏律动上注意与6/8拍的区分）

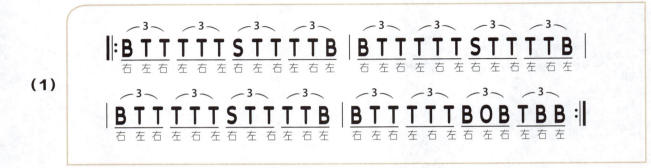

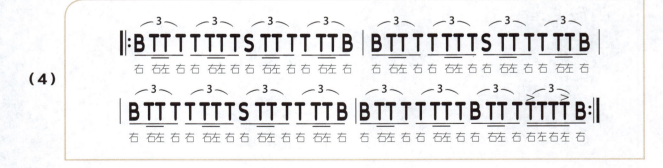

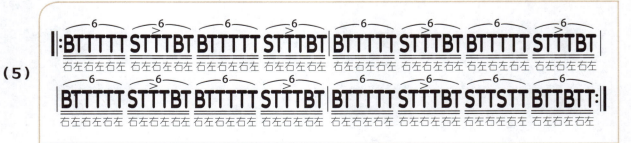

三连音在过门乐句中

(1)
```
‖: B   T B O B T B │ B   T B O B T B │
   右  左 右   右 左        右  左 右   右 左
                          3           3
   B   T B O B T B │ B T T   S T T :‖
   右  左 右   右 左    右 左 右   右 左 右
```

(2)
```
       >       >            >       >
‖: B T T B B T T │ B T T B B T T │
   右 左 右 左 右 左 右     右 左 右 左 右 左 右
          >       >      3    3       3
   B T T B B T T │ B B B T T T B   S S S :‖
   右 左 右 左 右 左 右    右 左 右 左 右 左 右   左 右 左
```

(3)
```
             3                    3
‖: B T S T T T T S B │ B T S T T T T S B │
   右 左 右 左 右 左 右 左 右    右 左 右 左 右 左 右 左 右
             3                 3    3
   B T S T T T T S B │ B T S T S S S S B B :‖
   右 左 右 左 右 左 右 左 右    右 左 右 左 右 左 右 左 右 左
```

(4)
```
‖: B T T S B B T S T │ B T T S B B T S T │
   右 右 左 右 右 左 右 左 右    右 右 左 右 右 左 右 左 右
                              3       3
   B T T S B B T S T │ S S S S S S S S B B B :‖
   右 右 左 右 右 左 右 左 右    右 右 左 右 右 左 右 左 右 左 右
```

新不了情

1=C 4/4　　　　　　　　　　　　　　　　　　　　　　　词：黄郁　曲：鲍比达

第四章 现代流行音乐节奏训练

常用节奏——第7组 附点节奏

(1)
```
||: B    T· BB· BT· B | B    T· BB· BT· B |
   右   左 右右 右左 右   右   左 右右 右左 右
   B    T· BB· BT· B | B    T· B SSS BBB :||
   右   左 右右 右左 右   右   左 右 右左右 左右左
```

(2)
```
||: B· TS· BB· TS· T | B· TS· BB· TS· T |
    B· TS· BB· TS· T | B· TS· BB· TSSSS :||
```

(3)
```
||: B    T· TBBBT· T | B    T· TBBBT· T |
    右   左 左右右左右左   右   左 左右右左 右左
    B    T· TBBBT· T | B    T· TBBBSSS :||
    右   左 左右右左 右左   右   左 左右右左右左
```

(4)
```
||: B· TT· BO· BT· B | B· TT· BO· BT· B |
    右  左右 左左 左右 左   右  左右 左左 左右 左
    B· TT· BO· BT· B  S S S B B B :||
    右  左右 左左 左右 左   右 左 右 左 右 左
```

(5)

‖: B·　T̲T̲·　T̲̄T̲·　T̲T̲·　B │ B·　T̲T̲·　T̲̄T̲·　T̲T̲·　T │
　右　　左右　　左右　　左右　　左　右　　左右　　左右　　左右　　左

│ B·　T̲T̲·　T̲̄T̲·　T̲T̲·　B │ B·　T̲T̲·　T̲S·　S̲B·　B :‖
　右　　左右　　左右　　左右　　左　右　　左右　　左右　　左右　　左

(6)

‖: B·　T̲̄T̲·　T̲O·　T̲̄T̲·　T │ B·　T̲̄T̲·　T̲O·　T̲̄T̲·　T │
　右　　左右　　左右　　左右　　左　右　　左右　　左右　　左右　　左

│ B·　T̲̄T̲·　T̲O·　T̲̄T̲·　B │ B·　T̲̄T̲·　T̲S·　S̲B·　B :‖
　右　　左右　　左右　　左右　　左　右　　左右　　左右　　左右　　左

我是你的 (I'm Yours)

1=C 4/4　　　　　　　　　　　　　　　　　　　　　　　词曲：Jason Mraz，Raining Jane

```
              Well        C  you done done me     C  and you bet I felt it. I
‖: 0   0   0   0   |  B. T T. T O. T T. T  |        ∽              |

   G                          G                          Am
   tried to be chill but you're so | hot that I melted. I | fell right through the
   B. T T. T O. T T. T  |        ∽              |        ∽              |

   Am                         F                          F
   cracks and now  I'm  | trying to get  back. |           Before the
   B. T T. T O. T T. T  |        ∽              | B. T T. T S. S B. B |

   C                          C                          G
   cool done run out, I'll be | giving it my bestest. | Nothing's going to stop me but
   B. T T. T O. T T. T  |        ∽              |        ∽              |

   G                          Am                         Am           F
   divine intervention. I | reckon it's again my turn |           to | win some or
   B. T T. T O. T T. T  |        ∽              |        ∽              |

   F                          C                          C            G
   learn some. But      |    I    won't    | he - si - | -tate no
   B. T T. T S. S B. B  B. T T. B B. B T. B|    ∽          |    ∽          |

   G              Am    Am           F              F
   more,   no | more. It | can not | wait, I'm | your~~~~~~
   B. T T. B B. B T. B |  ∽   |  ∽   |  ∽   | B. T T. B S S S B B B

   C              C     G            G            Am     Am
   ~~~ s.     | Hu~~ | Hu~~         |            Hei~~ |
   B. T T. B B. B T. B |  ∽   |  ∽   |  ∽   |  ∽   |

   F                   F                    C
   Hei~~~         |                   | Well open up your
   B. T T. B B. B T. B | B. T T. B S S S B B B | B. T T. T T. T T. T
```

```
  C                    G                    G
  mind and see like  | me.  Open up your  | plans and damn you're
  B. T T. T T. T T. T|        ∽.          |        ∽.

  Am                    Am                  F                F
  free.  Look into your| heart and you'll find| love  love  | love    love.
  B. T T. T T. T T. T  |        ∽.            |     ∽.      | B. T T. T S. S B. B

  C                        C                         G
  Listen to the music of the | moment people dance and | sing.  We're just
  B. T T. T T. T T. T        |         ∽.              |       ∽.

  G                      Am                   Am                          F
  one  big  fa - mi-   | ly. And it's our  | God-forsaken right to be loved | loved
  B. T T. T T. T T. T  |       ∽.          |            ∽.                  |  ∽.

  F                        G                  C                       C              G
  loved  loved       | loved. So     |  I     won't     | he - si - | - tate no
  B. T T. T S S S B B B | B O O O     | B. T T. B B. B T. B |     ∽.           |    ∽.

  G                      Am                Am                  F
  more, no           | more.  It       | can  not        | wait I'm
  B. T T. B B. B T. B|       ∽.         |     ∽.          |    ∽.

  F                          C                   C                 G
  sure.  There's no        | need to          | com - pli -     | - cate. Our
  B. T T. B S S S B B B    | B. T T. B B. B T. B |     ∽.        |    ∽.

  G                     Am                  Am                F
  time  is           | short.  This     | is  our        | fate, I'm
  B. T T. B B. B T. B|       ∽.          |     ∽.         |    ∽.

  F
  your~~~~~~~s.                  ||
  B. T T. B S S S B B B | B O O O ||
```

如果幸福你就拍拍手

1=C 2/4 西班牙民谣 [1]

❶ 这首歌曲给了不同的编配，曲谱中提供了两行鼓谱。

音乐节奏训练乐谱片段（简谱与节奏型），歌词如下：

第一段：
如果感到幸福也应该让大家知道
哟，你看看大家都在为你拍着手。

第二段：
如果感到幸福也应该让大家知道
哟，你看大家都在为你跺着脚。

第三段：
如果感到幸福也应该让大家知道
哟，你看大家都在互相拍着肩。

第四段：
如果感到幸福也应该让大家知道
哟，你看大家都在轻轻拍着脸。

第五章

练习曲集

茉莉花

1=C 4/4

江苏民歌

```
  C              C    G   | C              C    G   |
‖: 3  35 6i i6 | 5  55 5 - | 3  35 6i i6 | 5  55 5 - |
   好 一朵美丽的 茉莉花， 好 一朵美丽的 茉莉花。
   B  O T O  | B B T O |              |           |

   C                  C    G    F    C    |
   5 55 5 35 | 6 6 5 - | 3 23 5 32 | 1 12 1 - |
   芬芳美丽 满枝丫， 又香又白 人人夸。
   B O T O | B B T O | B O T O | B B T T |

   C    G   Em   C | G    Am     G  Am |
   32 13 2· 3 | 5 6i 5  3 | 2 35 2 3 1̣6̣ | 5̣ - 6̣ 1 |
   我 有 心  摘一朵戴， 又怕人 笑 话。 茉 莉
   B O T O | B B T O | B O T O | B O T T |

   G    Am     G  Am | G        Am       G       |
   2· 31 2 1̣6̣ | 5̣ - 6̣ 1 | 2· 31 2 1̣6̣ | 5̣ - - - :‖
   花   茉莉 花， 茉莉花  茉莉花。
   B O T O | B O T T | B O T O | B O O O ‖
```

知道不知道

陕北民歌

1=C 4/4

你的眼神

1=C 4/4　　　　　　　　　　　　　　　　　　　　　词曲：苏来

像一阵细雨洒落我心底，那感觉如此神秘。

我不禁抬起头看着你，而你并不露痕迹。虽

然不言不语，叫人难忘记。

那是你的眼神，明亮又美丽，啊友情天地，

我满心欢喜。喜。虽喜。

掀起了你的盖头来

1=C 4/4　　　　　　　　　　　　　　　　　　　　　　　　新疆民歌　歌曲改编：王洛宾

```
   C              Am              Dm       G7      C
|  0  0  0  0  |  0  0  0  0  |  0  0  0  0  |  0  0  0  0  |
|  B  O T B T |  B T O T B T |  B  O T B T |  B  T T  O   |
|  B  T T B SS|  B  T T B SS |  B  T T B SS|  B  T T B O  |
```

```
   C                   G7   C          C                   G7   C
|: 5  1 1  1  3  |  2 3  4  3  - |  5  1 1  1  3  |  2 3  4  3  - |
   掀 起了 你 的    盖 头  来,      让  我 来  看  看    你 的  眉,
   掀 起了 你 的    盖 头  来,      让  我 来  看  看    你 的  眼,
   掀 起了 你 的    盖 头  来,      让  我 来  看  看    你 的  脸,
|: B  O T B T |  B T O T B T |  B  O T B T |  B T O T B T |
|: B  T T B SS|  B  T T B SS|  B  T T B SS|  B  T T B SS |
```

```
   C               Am                 Dm              C     G7
|  3  3 2 3  3 2 | 3 4 3 2 1   1  |  2  2 4 3  3 2 |  1  5  5  - |
   你 的 眉 毛 细 又  长    呀,        好  像那 树 梢    弯  月  亮。
   你 的 眼 睛 明 又  亮    呀,        好  像那 水 波    一  模  样。
   你 的 脸 儿 红 又  圆    呀,        好  像那 苹 果    到  秋  天。
|  B  O T B T |  B T O T B T |  B  O T B T |  B T O T B TT|
|  B  T T B SS|  B  T T B SS|  B  T T B SS|  B  T T B SS |
```

```
   C               Am                 Dm       G7        C
|  3  3 2 3  3 2 | 3 4 3 2 1   1  |  2  2 4 3  3 2 |  1  1  1  - :|
   你 的 眉 毛 细 又  长    呀,        好  像那 树 梢    弯  月  亮。
   你 的 眼 睛 明 又  亮    呀,        好  像那 水 波    一  模  样。
   你 的 脸 儿 红 又  圆    呀,        好  像那 苹 果    到  秋  天。
|  B  O T B T |  B T O T B T |  B  O T B T |  B T O T B TT:|
|  B  T T B SS|  B  T T B SS|  B  T T B SS|  B  T T B O  :|
```

新年好

1=C 3/4　　　　　　　　　　　　　　　　　　　　　　　　美国民谣 中文填词：佚名

```
           C                    C                  C
‖: 0   0   1̲ 1̲ | 1   5   3̲ 3̲ | 3   1   1̲ 3̲ | 5   5   4̲̇ 3̲ |
   新 年 好 呀， 新 年 好 呀， 祝 福 大 家 新 年

‖: 0   0   0   | B   T   T   | B   T   T   | B   T   T   |

   G7             G7              C              G7
   2̇  -  2̲ 3̲ | 4̇  4̇  3̲̇ 2̲̇ | 3  1  1̲ 3̲ | 2  5  7̲ 2̲ |
   好。   我 们 唱 歌， 我 们 跳 舞， 祝 福 大 家 新 年

   B  S̲ S̲ S̲ S̲ | B  T  T  | B  T̲ T̲ T̲ | B  T  T  |

   C
   1̇  -  -  :‖
   好。

   B  S̲ S̲ S̲ S̲ :‖
```

永远在一起 (Always with me)

1=C 3/4　　　　　　　　　　　　　　　　　　　曲：久石让

我们祝你圣诞快乐 (We wish you a Merry Christmas)

1=C 3/4　　　　　　　　　　　　　　　　　　　　　圣诞歌曲

稍息立正站好

填词：许常德　曲：织田哲郎

1=C 4/4

C		C		Am		Am	
1 65 1 65	0 3 2 1 1 2	1 65 1 65	0 3 2 1 1 2				
B T BB T	B T BB SS						

F	G	C	C
1 65 1 65	0 5 6 3 2	1 2 3 4 5 4 3 2	1 3 5 3 5 5
		啦…………	………
B T BB T	B T BB SS	BB TT SS TT	BB TT SS

C	Am	F	G
5 3 5 5 3 5	6 7 6 6 0	6 6 6 6 6 6 1	7 6 5 5 0
抠牙齿书 没背 晚回 家，	人人多少都 有些 坏习 惯。		
B T BB T	B T BB SS		

C	Am	F	G
5 5 5 5 5 5 3 5	6 7 6 6 0	6 6 6 6 6 6 4 6	7 1 2 2 —
今天这样明天一样 怎么 办，	我总不能永远这样 会完 蛋。		
B T BB T	B T BB SS	B T BB T	B T BB SSSS

F	F	C	C
0 1 1 6 1 0	1 1 1 2 1 1	1 1 6 1 0	1 1 1 2 1 1
下定决心	把缺点打 倒，	不怕跌倒，	信心最重 要，
B T BB T	B T BB SS		

Dm	Dm	G	G
0 6 7 1 2 2 1 7 1 2	2 — — 0 ‖: 0 3 2 3 5 3 2		
我们都是 这样长 大。	稍 息立正站好！ 稍 息立正站好！		
B T BB T	SSSS SSSS SSSS SSSS ‖: B O O SSSS		

```
    C                         C                Am                         Am
 | 1 1 6 5 1 1 6 5 | 0 3  2 1 1 2 | 1 1 6 5 1 1 6 5 | 0 3  2 1 1 2 |
   霹雳啪啦呼噜哗啦,  铅 笔找不到。  铿铿锵锵乒乒乓乓,  上 课又迟到。
   霹雳啪啦呼噜哗啦,  这 次会更好。  铿铿锵锵乒乒乓乓,  人 小志气高。
   B T T T B B S S                 ⁄              ⁄              ⁄

    F                         F             G                G            C
 | 1 1 6 5 1 1 6 5 | 0 4  4 3 2 1 3 | 2 - - - :‖ 0 5 5 6 3 3 2 1 |
   呜呜吗吗呼呼哈哈,  做 事不能一团 糟。
   呜呜吗吗呼呼哈哈,                           临时抱不到佛脚。
   B T T T B B S S     ⁄            B T T T B B S S S S :‖ B T T T B B S S

 | 1 - - - | 1 - 0 0 ‖
   B T T T B B S S S S | B 0 0 0 ‖
```

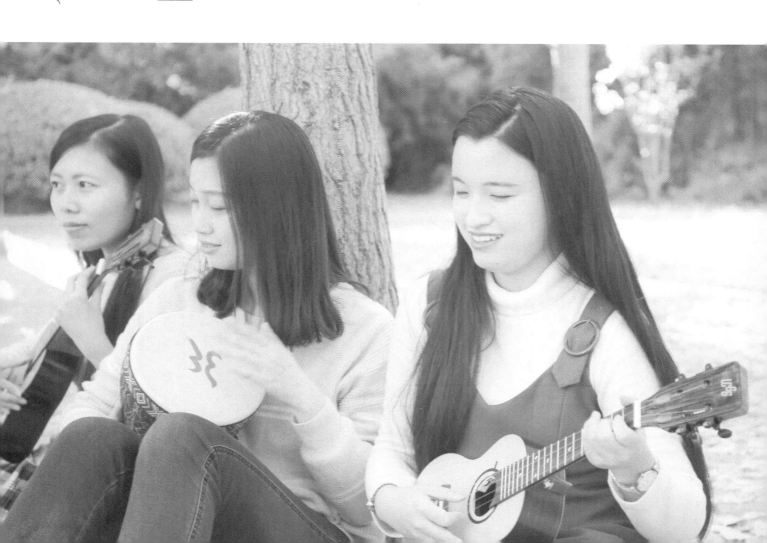

绿袖子

1=C 3/4　　　　　　　　　　　　　　　　　　　　　　　　　　　英格兰民谣

(sheet music with numbered notation and djembe hand pattern notation B/T/S)

```
     F              Dm            E7              E7
  | 1̇ -   6 | 6·  #5̲ 6 | 7 -  #5 | 3 -  -  |
  | B T T̲ T̲ T̲ B |  ✧.    |  ✧.    | B T S S S |

     C                            G               G
  | 5̇ -  5̇ | 5̇·  #4̲ 3 | 2̇ -  7 | 5̇·  6̲ 7 |
  | B T T̲ T̲ T̲ B |  ✧.    |  ✧.    |  ✧.    |

     F              E7              Am         Am
  | 1̇·  7̲ 6 | #5̲ #4̲ 5 | 6 -  - | 6 -  - ||
  | B T T̲ T̲ T̲ B |  ✧.    | B T S S S | B O  O ||
```

康定情歌

1=C 4/4　　　　　　　　　　　　　　　　　　　　　　　　四川民歌　编曲：江定仙

‖: 0 0 0 0 | 0 0 0 0 | 0 0 0 0 | 0 0 0 0 |
　 0 0 0 0 | 0 0 0 0 | 0 0 0 0 | 0 0 0 0 |

C　　　　　　　　　　　　　　　　　　　　　　Am
‖: 3 5 6 65 | 6⌒3 2 — | 3 5 6 65 | 6 3 — — |
跑马 溜溜的 山　上， 一朵 溜溜的 云 哟，
李家 溜溜的 大姐， 人才 溜溜的 好 哟，
一来 溜溜的 看上， 人才 溜溜的 好 哟，
世间 溜溜的 女子， 任你 溜溜的 爱 哟，
　B OB B T | B OB B S | B OB B T | B OB B SS |

C　　　　　　　　　　　　　　　F　　　　Am
3 5 6 65 | 6⌒3 2 — | 5 3 2321 | 2 6 — — |
端端 溜溜的 照在， 康定 溜溜的 城 哟。
张家 溜溜的 大哥， 看上 溜溜的 她 哟。
二来 溜溜的 看上， 会当 溜溜的 家 哟。
世间 溜溜的 男子， 任你 溜溜的 求 哟。
B OB B T | B OB B S | B OB B T | B OB B SS |

Fm　　　　　　C　　　　　　Am　　　　　　Fm
6 2 — — | 5 3 — — | 2 1 6 — — | 5 3 2321 |
月亮　 亮　　 弯弯　 弯， 康定 溜溜的
月亮　 亮　　 弯弯　 弯， 看上 溜溜的
月　 亮　　　 弯　　 弯， 会当 溜溜的
　　　　　　　　　　　　 任你 溜溜的
B OB B T | B OB B S | B OB B T | B OB B S |

Am
2 6 — — | 6 — — — :‖
城 哟。
她 哟。
家 哟。
求 哟。
B SB O SS | B O O O :‖

四季歌

1=C 4/4 　　　　　　　　　　　　　　　　　　　　　　　日本民歌　填词：荒木丰尚

（乐谱略）

喜爱春天的人儿是　心地纯洁的人，
喜爱夏天的人儿是　意志坚强的人，
喜爱秋天的人儿是　感情深重的人，
喜爱冬天的人儿是　胸怀宽广的人，

像紫罗兰花儿一样　是我的友人。
像冲击岩石的波浪一样　是我的父亲。
像诉说爱情的海涅一样　是我的爱人。
像融化冰雪的大地一样　是我的母亲。

哈鹿哈鹿哈鹿

1=C 4/4　　　　　　　　　　　　　　　　　　　　　　　　　　　　词曲：大张伟

```
        C       F      G      C         C       F      G      C
‖: 3  1  6 1 1 | 2 1 2 3 3  - | 3  1  6 1 1 | 2 3 6 1 1   X X X |
   鹿 哈 鹿哈呦， 鹿哈鹿哈呦。    鹿 哈 鹿哈呦， 鹿哈鹿哈呦。  您了
‖: B  TB O BTB |              |              | B  TB O B SSSS |

     C              F              G      C              C              F
   X X  X X X X  X X X | X X X  X X X X  X X X | X X X  X X X X  X X X |
   伸 手， 您了伸 手， 您了 伸 手 伸 手 伸 伸 手。您了 伸 手， 您了伸 手， 哈
   B  TB O BTB  |              |              |

     G              F              C              F              G              C
   X X  X X X X  X X X | X X X  X X X X  X X X | X X X  X X X X  X X X |
   鹿 哈 鹿哈 鹿哈 鹿。您了 伸 手， 您了 伸 手， 您了 伸 手 伸 手 伸 伸 手。您了
   B  TB O B SSSS | B  TB O BTB  |              |

     C       F       G           Fine              C
   X X X X X X X X | X X X X X X X X ‖ 0 0 0  1 2 3 | 0 0 0 0  0 1 |
   伸 手， 您了伸 手， 哈 鹿哈鹿哈鹿哈鹿。        梦 之 舟，         艳
   B  TB O BTB  | B  TB O B SSSS ‖ B  0 0 0 | B  TB O BTB |

     G           C           C                   G     C           C
   2 2 1 1 0  1 2 3 | 0 0 0 0  0 1 | 2 2 1 3 0  1 2 3 | 0 0 0 0  0 1 |
   阳 了忧 愁。  彩 虹 球，         明 媚 着星 眸。  小鹿 秀，         出
   B  TB O BTB  |              |              |

     G         C         C                Dm G  C              C
   2 3 6 1 0  1 2 | 3 2 2 1 1 6 6 5 | 5 6 1 0  1 2 3 | 0 0 0 0  0 1 |
   绚 烂 茸 柳。  伸 伸 手 揉 揉 揉   揉揉揉。 清 泉 游，          斑
   B  TB O BTB  |              | B B B O SSSS | B  TB O BTB |
```

```
    G         C              C              G          C              C
  2 2 1 1 0   1 2 3 | 0 0 0 0   0 1 | 2 2 1 3 0   1 2 3 | 0 0 0 0   0 1 |
  斓 了 水   流。            糖 入 口,         绵 绵 着 心   头。     小 鹿 就,         在
  B  T B O B T B                                B  T B O B T B
```

```
    G         C              C              Dm  G   C                  C         F
  2 2 1 1 0   1 2 | 3 2 2 1 1 6 6 5 | 5 6 1 0 0 | 3 1 6 1 1 |
  你 的 左 右。     伸 伸 手 揉 揉 揉 揉 揉 揉。           鹿 哈 鹿 哈 呦,
  B  T B O B T B                          B  B B O  S S S S | B  T B O B T B
```

```
    G         C              C         F           G         C              C         F
  2 1 2 3 3   -   | 3 1 6 1 1 | 2 3 6 1 1   -   | 3 1 6 1 1 |
  鹿 哈 鹿 哈 呦。      鹿 哈 鹿 哈 呦,  鹿 哈 鹿 哈 呦。      鹿 哈 鹿 哈 呦,
  B  T B O B T B                                                  
```

```
    G         C              C         F           G         C              C         F
  2 1 2 3 3   -   | 3 1 6 1 1 | 2 3 6 1 1   -   | 3 1 6 1 1 |
  鹿 哈 鹿 哈 呦。      鹿 哈 鹿 哈 呦,  鹿 哈 鹿 哈 呦。      鹿 哈 鹿 哈 呦,
  B  T B O B T B                          B B T T B  S S S S | B  T B O B T B
```

```
    G         C              C         F           G         C         D.S.
  2 1 2 3 3   -   | 3 1 6 1 1 | 2 3 6 1 1   -   :|
  鹿 哈 鹿 哈 呦。      鹿 哈 鹿 哈 呦,  鹿 哈 鹿 哈 呦。
  B  T B O B T B                                         :|
```

第五章　练习曲集

大王叫我来巡山

1=C 4/4　　　　　　　　　　　　　　　　　　　　　　　词曲：赵英俊

哆啦Ａ梦

1=F 4/4　　　　　　　　　　　　　　　　　　　　　　　　曲：菊池俊辅　中文填词：佚名

天空之城

1=C 4/4

曲：久石让

红鼻子驯鹿

1=C 4/4　　　　　　　　　　　　　　　　　　　　　　　圣诞歌曲

铃儿响叮当

1=C 4/4 曲：詹姆斯·罗德·皮尔彭特 中文填词：佚名

甩葱歌

1=C 2/4 芬兰民歌改编 [1]

[1] 本曲为传统芬兰民歌《伊娃的波尔卡》的片段，选自初音未来的改编版本。

时间都去哪儿了

1=F 4/4

词：陈曦 曲：董冬冬

Dm	F C	♭B C	F
6 3 2 3 ⁶	3 1 3 2 —	2 6 1· 2	3 5 3 —

门前老树长新芽，院里枯木又开花，

B O S O B | O B B S O

♭B C	F	♭B C	Dm
6 5 6 3· 2	1 5 3 —	6 1 3 2 1 7 1	1 6· 6 0

半生存了好多话，藏进了满头白发。

B O S O B | O B B S O | B O S O B | O B B S S S

Dm	F C	♭B C	F
6 3 2 3 6	3 1 2 —	2 3 6· 5	6 3 5 3 —

记忆中的小脚丫，肉嘟嘟的小嘴巴，

B O S O B | O B B S O

♭B C	F	♭B C	Dm
6 5 6 3· 2	1 2 3 —	6 1 3 2 1 7	1 — — —

一生把爱交给他，只为那一声爸妈。

B O S O B | O B B S O | B O S O B | O B B S S S

Dm	♭B	C	Am
0 3 3 1 7 3	3 6· 6 —	0 7 7 1 2 7 6	6 5· 5 7 1

时间都去哪儿了？还没好好感受年轻就老了。

B O O O | B T T T T T B | T B B T T T T

Dm	♭B	C	A7
1 — 3 5 1	1 6· 1 6 5	5 — 0 2 2 1	2 1 2 1 2 3 4 3

生儿养女一辈子，满脑子都是孩子哭了笑

B T T T T T B

(Sheet music page - 时间都去哪儿了)

演员

1=C 4/4　　　　　　　　　　　　　　　　　　　　　　　词曲：薛之谦

```
         x7  C              C                   C              Am
‖: 0 0 0 0 :‖ 0 0  0543 | 3 - - - | 0123 5011 | 7̣ 6̇·  0 0 |
              简单点，         说话的方 式简  单点，

‖: 0 0 0 0 :‖ 0 0 0 0 | BT TT T̈ T TB | TB BT T̈ T TT |

   Am              Dm                G7              C
| 0343 4346 | 6̣2 0434 4346 | 6̣2 0121 21 | 2 3 0 0 |
  递进的情绪请省 略，你又不是个演  员，别设计那些 情 节。

                              | BT TT T̈ T TB |

   C       C            C           Am          Am
| 0 0 0543 | 3 - - - ‖: 0123 5011 | 7̣ 6̇·  0 0 | 0343 4346 |
  没意见，       我只想看 看你怎么圆， 你难过的太表
                      你想怎样 我都随  便， 你演技也有 限，

| TB BT T̈ T TT | BT TT T̈ T TB ‖: TB BT T̈ T TT |

   Dm              G7              C              C7
| 6̣2 0434 4346 | 6̣2 0555 3232 | 2 1·  0 0 | 0 0555 434 |
  面，像 没天赋的演 员，观 众一眼能看 见。      该配合你演出
  又  不用说感 言， 分 开就平淡 些。

| BT TT T̈ T TB | TB BT T̈ T TT | BT TT T̈ T TB | TB BT SS BB |

   F              G7              Em7             Am
| 5 666 717 | 0 0555 434 | 5777 7121 | 0 0333 4343 |
  的 我演视而不见，  在逼一个最 爱你的人即兴表演， 什么时候我们
  的 我演视而不见，  别逼一个最 爱你的人即兴表演， 什么时候我们
  的 我在尽力表演，  像情感节目 里的嘉宾任人挑选， 如果还能看出

| BT TT T̈ T TB | TB BT T̈ T TT |
```

第五章 练习曲集

花房姑娘

词曲：崔健

1=G 4/4

（谱）

Am		D		C		G	
0 2 2 3 4 3 4 6	5 − − −	0 4 4 4 4 1 1 1	1 − − −				

你问我要去向何　方，　　　我指着大海的方　向。
你说我世上最坚　强，　　　我说你世上最善　良。

B T >T B T T >T T　　　　　　　　　　　　B T T B T T S S S S

G				Am	
0 3 3 3 3 5 5 5	5 − − −	0 3 3 3 3 3 3 4	4 − − −		

我就要回到老地　方，　　　我就要走在老路　上。
你要我留在这地　方，　　　你要我和它们一　样。

B O O O　B T >T T B B >T T

		D		C		G	
0 2 2 3 4 3 4 6	5 − − 6 i	i − 0 1 1	1 1 0 0 0				

我不知不觉已和　花，　　噢　　　　一　样。
我看着你默默地　说，　　噢　　　不能　这　样。
我明知我已离不　开，　　噢　　　　姑　娘。

B T >T T B B >T T　　　　　　　　　　　B T >T B O T S >S S

0 0 0 0 ‖
B O O O ‖

少年锦时

1=C 4/4　　　　　　　　　　　　　　　　　　　　　　　　词曲：赵雷

```
     C              Dm              G                C
| 0 1 1 1 1 1 1 6 | 2 - - -  | 0 2 2 2 2 1 1 6 1 | 1 - - - |
    又回到春末的五    月，        凌晨的集市人不 多。
| 0  0  0  0       | B TBOBTB |                   |         |

     C              Dm              G                C              C
| 0 5 6 1 3 2 1 6 | 2 - - -  | 0 2 2 2 2 1 6 2 | 1 - - - ‖: 0 1 1 6 1 6 1 2 |
    小孩在门前唱着 歌，        阳光它照暖了西 河。       柳 絮乘着大风
                                                          钟 声敲响了日
| B TBOBTB        |          |                  | B TBOBSSS :‖ B OBOBTB |

     Dm       G           C              C                   bB
| 2 - - -  | 0 2 2 3 6 5 6 2 | 3 - - -  | 0 5 5 5 5 3 2 1 | 2 2 6 2 1 6 2 |
    吹，       树 影下的人想 睡。         沉默的人从此刻 开    始快乐起 来，
    落，       柏 油路跃过山 坡。         一 直通向北方的    是我们想 象，
| B TBOBTB |                  |          |                  |               |

     G            C          %C              F                F
| 0 2 2 2 3 2 6 2 | 1 - - -  | 0 1 1 1 1 1 6 5 | 6 - - -  | 0 6 6 7 1 7 6 5 |
    脱 掉寒冬的傀 儡。         我 忧郁的白衬 衫，         青 春口袋里面
    长大后也未曾经 过。        爬 满青藤的房 子，         屋 檐下的邻居
| B TBOBTB        |          | B OBOBSSS    | B TBOBTB  |                  |

     C        C                Dm           G             C
| 3 3 2 1  2 3 | 3 3 3  6 5 3 1 | 2 - 6 5 3 1 | 2 2 5 6 5 6 2 | 2 3 2 - - |
    的 第一 支香 烟。情窦初开 的我，     从不敢和你     说。
    在 黄昏中飞  驰。秋天的时 候，柿子树一 熟，  够我们吃很    久。
| B TBOBTB     |                |             |                |          |

     C              F              F                C
| 0 1 1 1 2 1 5 6 | 6 - - - | 0 6 6 6 6 5 5 3 | 5 5 2 1 5 5 3 |
    仅有辆进城的公 车，       还没有咖啡馆和 奢 侈品商 店。
    收音机靠坐在床 头，        贪玩的少年抱着 漫 画书不 放
| BSOBSBSSS     | B TBOBTB |                  |                |
```

晴朗蓝天下，昂头的笑脸，爱很简单。
手。陪我入睡的，是月亮的忧愁，和装满幻梦的枕头。沾满口水的枕头。喔~
喔~ 喔~ 爱很简单，
爱很简单， 爱很简单，
爱很简单。

夜空中最亮的星

1=C 4/4　　　　　　　　　　　　　　　　　　　　　　　词曲：逃跑计划

| 0 0 0 0 | 0 0 0 0 | 0 0 0 0 | 0 0 0 0 |
| 0 0 0 0 | 0 0 0 0 | 0 0 0 0 | 0 0 0 0 |

C　　　　　　　　　　　　　　　　F
3 2 3 2 3 5 5 | 5 - - 0 5 | 1· 2 2 1 6 | 6 - - 0 1 |
夜空中最亮的星，　　　能否听　清？　　　　那
夜空中最亮的星，　　　是否知　道？　　　　曾

B　T B O B　T B　　　　　　　　

D7　　　　　　　　　　　　　　　C
1 2 3 1 1 0 6 | 1 2 3 1 1 0 6 | 2· 3 3 - | 0 0 0 0 5 |
仰望的人，　心底的孤独　和叹　息。　　　　OH
与我同行　的身影，如今　在哪　里？　　　　OH

B　T B O B　T B　　　　　　　　B　T B O B　T T T

C　　　　　　　　　　　　　　　　F
3 2 3 2 3 5 5 | 5 - - 0 5 | 1· 2 2 1 6 | 6 - - 0 1 |
夜空中最亮的星，　　　能否记　起，　　　　曾
夜空中最亮的星，　　　是否在　意，　　　　是

B　T B O B　T B

D7　　　　　　　　　　　　　　　C
1 2 3 1 1 0 6 | 1 2 3 1 1 0 6 | 5· 3 3 3 4 | 5 - 5 3 2 |
与我同行，　消失在风里　的身　影。　我祈祷
等太阳升　起，还是意外　先来　临。　我宁愿

B　T B O B　T B　　　　　　　　B　T B O B S S S

Am　　　　　F　　　　　C　　　　G
1 1 1 1 6 5 | 5 6 6 6 1 1 2 | 3 5 5 5 1 | 2 - - - |
拥有一颗透明的心　灵，和会流泪的眼　睛。
所有痛苦都留在心　里，也不愿忘记你的眼　睛。

B　T O T O B　T T T　　　　　　B　T O T O B S S S

```
        Am              F              C              G
 | 0  1̇ 1̇ 1̇ 1̇ 6 5 | 5̇ 6  6̇ 6̇ 1 2 | 3 5  5 5 3 2 | 2 —  5 3̇ 3̇ 2̇ |
   给我再去相信 的勇 气，越过 谎言 去拥抱 你。    每当 我
   给我再去相信 的勇 气，越过 谎言 去拥抱 你。    每当 我
 | B T̂ OT̂ OTB T̂ TT |              |              | B T̂ OT̂ OTB STTS |

        Am              F              C              G
 | 2̇ 1̇ 1̇ 1̇ 6 5 | 5̇ 6  6̇ 6̇ 1 2 | 3 5  5 5 1 2 | 2  —  —  — |
   找 不到存在 的意 义，每当 我 迷失 在黑 夜里。OH
   找 不到存在 的意 义，每当 我 迷失 在黑 夜里。OH
 | B T̂ OT̂ OTB T̂ TT |              |              | B T̂ OT̂ OTB S SS |

        Am              F              C              G
 | 0  1̇ 1̇ 1̇· 6 5 6 | 6̇ 6̇  1 2 | 3 5  5 3 2 1 | 1  —  —  — |
   夜空中   最亮的 星，请指 引我 靠近 你。
   夜空中   最亮的 星，OH请 照亮 我 前行。
 | B T̂ OT̂ OTB T̂ TT |              |              | B T̂ OT̂ OTB S SS |

 | 1  —  0  0 ||
   B  0  0  0 ||
```

李白

1=C 4/4　　　　　　　　　　　　　　　　　　　　　　　词曲：李荣浩

Fmaj7	G	Cmaj7	
0 0 0 0	0 0 0 0	0 0 0 0	0 0 0 0
B TB OB TB	✗	✗	B TB OB S SS

Fmaj7	G	A	
0 0 0 0	0 0 0 0	0 0 0 0	0 0 0 0
B TB OB TB	✗	✗	B TB OB S SS

Fmaj7		Cmaj7	
0 5 6 5 6 6 6 5	6 5 6 6 6 1 1 2	3 3 5 5 —	0 0 0 0
大部分人要 我 学习去看 世俗的 眼 光，			
B TB OB TB	✗	✗	B TB OB S SS

Fmaj7		Cmaj7	
0 5 6 5 6 6 6 5	6 5 6 6 6 6 6 1	5 5 3 3 —	0 0 0 0 5
我认真学习 了 世俗眼 光,世俗到 天 亮。			
B TB OB TB	✗	✗	B TB OB S SS

Am	Em	Am	Em
6 5 6 5 6 3 3 5	6 5 3 5 0 5	6 5 6 5 6 3 3 5	3 — 0 5
部外国电影没 听 懂一句话，	看 完结局才是笑 话。		你
B TB OB TB	✗	✗	B TB OB S SS

Am	Em	Dm7	E
6 5 6 5 6 3 3 5	6 5 3 5 0 3 5 1	1 2 2 — —	0 0 0 0
看我多乖多聪 明 多么听话 多奸 诈。			
B TB OB TB	✗	✗	B S O S SS

Fmaj7		Cmaj7	
‖: 0 5 6 5 6 5 6 6	6 5 6 6 6 1 1 2	3 3 5 5 —	0 0 0 0
喝了几大碗米酒 再离开 是为了 模 仿，			
‖: B TB OB TB	✗	✗	B TB OB S SS

（第二遍）STTS TTST S·SS SSSS

Fmaj7		Cmaj7	
0 5 6 5 6 6 6 5	6 5 6 6 6 6 6 í	5 5 3 3 —	0 0 0 0 5
一出门不小 心	吐的那幅 是谁的书	画。	你
B TB OB TB			B TB OB S SS

Am		Em		Am		Em
6 5 6 5 6 3 3 5	6 5 3 5 5 0 5	6 5 6 5 6 3 3 5	3 — 0 5			
一天一口一个 亲爱的对方，	多 么不流行的模 样。		都			
B TB OB TB			B TB OB S SS			

Am	Em	Dm7	E
6 5 6 5 6 3 3 5	6 5 3 5 0 5 6 5	5 4 3 2 2 1 3	3 0 í í í í
应该练练书法 再出门闯荡，	才 会 有人热情买账。		要是能重
B TB OB TB			B B B O S S SS

Fmaj7	G	Cmaj7	#Cm7-5
í 0 í í í í	í 7 0 7 7 7 7 6	7 7 6 7 7 6	í 6 5 6 í í í í
来， 噢我要选李 白，	噢几百年前 做 的好坏	没那 么多人猜。	要是能重
BTTT TTTT TTBT TTTT			BTTT TTTT TTBT SSSS

Fmaj7	E	Am	A
í 0 í í í í	í 7 0 7 7 6 6 6	í 6 5 6 5 6 6 6	3 6 5 6 í í í í
来， 噢我要选李 白，	至少我还能 写写诗来澎湃	逗逗女 孩。	要是能重
BTTT TTTT TTBT TTTT			BTTT TTTT TTBT SSSS

Fmaj7	E	Am	Gm7 C7
í 0 í í í í	í 7 0 7 7 6 6 6	7 7 6 7 7 6	2 í í 2 2 3 í í
来， 噢我要选李 白，	创作也能到 那么高端	被那 么多人崇拜。	
BTTT TTTT TTBT TTTT			BTTT TTTT TTBT TTTT

Fmaj7	E		
6 — — 6	3 3 3 3 3 0 :		
要是能重来。			
BTTT TTTT TTBT TTTT	B B B B B S :		

春天花会开

1=G 4/4　　　　　　　　　　　　　　　　　　　　　　　　　　词曲：任贤齐

|: G　　　　　　　C　　D　　G　　　　　　　　　C　　　G :|
 0 0 0 0 | 0 0 0 0 | 0 0 0 0 | 0 0 0 0
 B TBOBTB　　　　　　　　　　　　　　　B TBOS SS

G　　　　　　Bm　　　　　　　C　　　　　　　D
5 5 6̇ 6 6 5 | 3 - - - | 2 1 1 1 1 6̇ 2 | 2 - - -
春 天 花　会　开，　　　　　　鸟儿 自由 自在。
冬 天 风　雪　来，
　　　　　　　　　　　　　2 1 1 1 1 1 6̇ | 2 - - -
　　　　　　　　　　　　　花儿 谢了依然　会 开。
 B TBOBTB　　　　　　　　　　　　　　　B TBOBSTS

G　　　　　　Bm　　　　　　　C　　　　　　　D
5 5 5 5 3 | 7̣ - - - | 6̇ 1 2 3 2 | 2 0 3 3 6̇ 1
我 还 是 在 等 待，　　　　等待 我 的 爱　你 快 回 来。
只 有 我 等 到　双鬓 斑 白。
5 5 5 5 5 6 6 5 | 3· 7̣ 7̣ -
鸟儿 明年 一样　会 回　来，
 B TBOBTB　　　　　　　　　　　　　　　B TBOBSSS

G　　　　　　C　　D　　G　　　　　　　　　　　　　G7
1 - - - | 0 0 0 0 |: 1 1 1 1 2 3 | 3 - - -
　　　　　　　　　　　总是 假装 不经　意，
　　　　　　　　　　　我的 天使 我的 爱，
　　　　　　　　　　　昔日 相思　树，
　　　　　　　　　　　你在 哪里 我的 爱，
　　　　　　　x3
|: B TBOBTB :| B TBOS SSSS :| BTTT TTTT BTBT TTBT

注：第二遍反复时x7为歌曲间奏部分

A7	D	G	Bm
2 1 1 1 1 6 2	2 - - -	5 5 5 5 5 5 3	7 - 7 -

经过你家大 门 外，　　　　期待你美丽的身　影，
为你不怕风 吹日 晒，　　偏偏命运如此的　安　排，
亲手为你栽，　　　　　　依稀人影安 在，
消失在茫 茫人海，　　　现实总是有一点　无　奈，

BTTT TTTT BTBT TTBT | BTTT TTTT BTBT SSSS | BTTT TTTT BTBT TTBT |

C	D	D7	C	D
6 1 6 1 3 2	2 - - - ‖ 6 1 1 3 2	2 0 3 3 6		

从远远的走过 来。　　只有 路 灯 它　　　笑我
只是红 颜 改。　　　美好 的 结 局　　慢慢期

BTTT TTTT BTBT TTBT | BTTT TTTT BTBT SSSS ‖ BTTT TTTT BTBT TTBT | BTTT TTTT BTBT SSSS |

C	D	G		
1 - - -	0 0 5 6 3	3 - - -	0 0 5 6 3	

呆。　　　　　　我 的 爱，　　　　　　我 等
待。

STTS TTST TSTT SSSS | B O S O S S SS | BTTT TTTT BTBT TTBT |

Bm		Am		
3 - - -	0 0 5 6 2	2 - - -	0 0 0 2	

待，　　　　你 回 来，　　　　　　　　　分

BTTT TTTT BTBT TTBT |

Bm		D		
7 - - -	0 0 6 3 5	5 - - -	0 0 0 0 ‖ D.S.	

享　　　　我 的 爱。

BTTT TTTT BTBT TTBT | STTS TTST TSTT SSSS ‖

天使的翅膀

1=C 4/4　　　　　　　　　　　　　　　　　　　　　　　　　词曲：徐誉滕

```
  Am      G          Fmaj7         Fmaj7    G         C
‖: 1 7 1 6 7 6 7 7 6 | 6 7 7 - 0 | 6 5 6 1 7 6 6 5 | 5 3 3 - 0 3 |
   落叶随风将要去何  方，         只留给天空美丽一  场，      曾
   爱曾经来到过的地  方，         依稀留着昨天的芬  芳，      那
   B  T B O B T B
```

```
   Fmaj7   G        G      Am      Fmaj7   G          1. Am
 | 4 3 4 4 3 2· 5 | 2 1 2 2 5 3 3 1 | 6 6 3 2 1 7 | 6 - - - :‖
   飞舞的声音，  像 天使的 翅膀， 划过我 幸福的 过   往。
   熟悉的温暖，  像 天使的 翅膀， 划过我 无边的 心
   B  T B O B T B                              B  T B O B T T T
```

```
 2. Am           Fmaj7    G       Em     Am       Fmaj7    G
 | 6 - - 3 5 | 6 5 6 6 3 2 2 - | 5 3 5 5 2 3 1 - | 3 2 3 3 6 2 1 2 2 5 3 |
   上。  相信 你还在 这里，   从不曾 离去，    我的爱 像天使守护
   B  T B O B S S S | B  T T B T B B  T  T T
```

```
   C            Fmaj7    G       Em      Am      Fmaj7    G
 | 3 3 3 - 3 5 | 6 5 6 6 3 2 2 - | 5 3 5 5 2 1 1  6 1 | 3 2 3 3 6 2 1 2 2 7 6 |
   你。 若生 命直到 这里，   从此没 有我，我会 找个天 使替我去 爱
   B  T T B T B B  S S S S | B  T T B T B B  T  T T
```

```
   Am             Fmaj7    G       Am
 | 6 6 6 - - | 3 2 3 3 6 2 1 2 2 7 6 | 6 6 6 - - ‖
   你。     找个天 使替我去 爱  你。
   B  T T B T B B  T  T T  | B  T T B T B B  S S S S | B  O O O ‖
```

我相信

1=A 4/4　　　　　　　　　　　　　　　　　　　　词：刘虞瑞　曲：陈国华

```
　　　　　　　　　　A　　　　　　　　A　　　　　　　　E
‖: 0  0  0  05 | 2333 3222 | 2113 3007 | 7777 7671 |
           想  飞上 天和 太阳 肩并 肩，  世 界等 着我 去改 变。
          (大) 声欢 笑让 你我 肩并 肩，  何 处不 能欢 乐无 限。

    #Fm         Bm              Bm         D
|  1 - - 06 | 3444 4333 | 3234 4  67 | 1  1  1712 |
      想 做的 梦从 不怕  别人 看见， 在这 里我 都能实现。
      抛 开烦 恼勇 敢的

    E                Bm         D           E
|  2 - - 05 :‖ 3234 4 23 | 4 4 4345 | 5 - - 05 |
           大  大步 向前， 我就 站在 舞台 中间。    我

    A              A           #Fm         #Fm
‖: 5332 2111 | 2213 3 35 | 5663 3221 | 1 - - 66 |
   相信 我就 是我， 我 相信 明天， 我 相信 青春 没有 地平 线。  在日
   相信 自由 自在， 我 相信 希望， 我 相信 伸手 就能 碰到  天。  有你

    Bm            Bm             D                E
|  3444 4 33 | 3234 4223 | 4 444 4345 | 5 - - 05 :‖
   落的 海边， 在热 闹的大街， 都是 我 心中 最美 的乐 园。   我
   在我 身边， 让生 活更新鲜， 每一 刻 都 精彩 万分。

    E            A              A
|  5 033 2 11 | 1 - - - | 1 - - - ‖
       I  do  belive.
```

时光

1=C（原 1=♭E） 4/4　　　　　　　　　　　　　　　　　　　　词曲：许巍

C			Am
3 - 3234	3 - 3234	3 - - 0	0 0 0 6
say......			We
B TB BB T	⁒	B TB O B T B	B TB O B S SS

Dm		G	
4 - 4345	4 - - 3	2 - - 0	0 0 0 5
say......			We
B TB BB T	⁒	B TB O B T B	B TB O B SSSS

C			Am
3 - 3234	3 - 3234	3 - - 0	0 0 0 6
say......			We
B TB BB T	⁒	B TB O B T B	B TB O B S SS

Dm		G			
4 - 4345	4 - - 3	2 - - 0	0 0 0 0 :		
say......					
B TB BB T	⁒	B TB O B T B	B TB O B SSSS :		

再见

1=G 4/4

词曲：张震岳

G	G7	C	G
0 0 0 0	0 0 0 0	0 0 0 0	0 0 3 5
			我 怕
B T B B T	✗	✗	B T O B S S S

G	G7	C	G
5· 5 5 6	5 3· 3 2	1· 1 1 6 5	5 — 5 6
我 没有机会	跟你 说	一声 再 见，	因为
B T B B T	✗	✗	✗

Em	Am	D	D
1 — 1 2	3 3 3 2 1 2 1	1 — — —	0 0 3 5
也 许就	再也见不到你。		明 天
B T B B T	✗	B T B B T B	B T O B S S S

G	G7	C	G
5 — 5 6	5 3· 3 2 1	1 — 1 6 5	5 — 5 6
我 要离开	熟悉的地 方，	和你	要分
B T B B T B	✗	✗	✗

Em	C	D	G
1 — 0 2	3 3 3 2 1 2 1	1 — — —	0 0 3 5
离，	我眼泪就掉下 去。		我 会
B T B B T B	✗	✗	B T B B S S S

Em	Bm	C	G
6 6 6 6 6 5 5 3	3 — 2 3	1 1 1 1 2	3 — 3 5
牢牢记住你的脸	我会	珍惜你给的思 念，	这些
B T T B B B T T	✗	✗	✗

情非得已

词：张国祥　曲：汤小康

1=C 4/4



暖暖

词：李焯雄　曲：人工卫星

1=C 4/4

都可以 随便的 你说的 我都愿意去，小火车 摆动 的旋
随便的 你说的 我都愿意去，回忆里 满足 的旋
律。都可以 是真的 你说的 我都会相信，因为我 完全 信任
律。都可以 是真的 你说的 我都会相信，因为我 完全 信任
你。细腻 的 喜欢 毛毯 般的厚重感，晒过 太阳 熟悉的安全
你。细腻 的 喜欢 你手掌的厚实感，什么 困难 都觉得有希
感。分享 热 汤 我们两支 汤匙一个碗，左心 房 暖暖的好饱
望。我哼 着 歌 你自然的 就接下一段，我知 道 暖暖就在胸

全页为简谱乐谱图像，无可提取的正文文本。

朋友

1=C 4/4

词：刘思铭　曲：刘志宏

吉姆餐厅

1=C 4/4　　　　　　　　　　　　　　　　　　　　　　　　　词曲：赵雷

```
       Dm              G           C              Am                    Dm
|: 0 3 2 6 6 2 | 2 - 0 1 2 | 3 3 5 1 1 6 | 6 - 0 0 | 0 3 3 1 6 2 |
   吉姆餐厅，   米尔大哥在忙着。  不灭的月
   吉姆餐厅，   雪把人们堵在家中。 米尔就望

   G              C                  C            Dm            G
| 2 2 2 3 5 3 3 2 | 3 - - - | 0 0 0 0 | 0 3 2 6 6 2 | 2 - 0 1 1 2 |
  亮下是不夜的街。         生意不错，  忙碌的
  着那颗树不说话。         夜空清澈，  吉姆的

   C           Am        Dm             G                C
| 3 3 5 5 1 | 1 6 6 0 0 | 0 3 2 6 6 2 | 0 2 2 2 2 1 1 | 1 1 - 0 |
  人把一切忘了。  端起酒杯， 流泪的男人还没醉。
  眼不停止闪烁。  别担心她， 你看她从不会寂寞。

   C         Dm                 G                    Em
| 0 0 0 0 | 0 4 4 4 3 3 3 | 3 2 2 1 3 2 2 | 0 5 5 5 5 4 4 3 |
            我不知道该和你说什么， 我没有吉他就
            快剪掉那忧愁的长发吧， 离开这个荒

   A             Dm                G                  C               C
| 4 3 3 2 2 3 3 | 0 4 4 4 3 3 3 | 3 2 2 2 2 1 1 2 | 3· 3 3 4· | 3 - - - |
  唱不出歌。 我只知道我不能体会任何人的快乐。
  冷的村庄吧。这里没有人会唱吉姆唱过的那些老歌。

   Dm               G               F                   C
| 0 4 4 4 3 3 3 | 3 2 3 1 1 2 2 | 0 6 6 6 6 5 3 | 3 2 2 3 3 3 3 |
  如果吉姆知道的话，  请为他做上一碗面吧。
  快烧掉那陈旧的忧伤， 穿上那件未见过太阳的新衣裳。
```

小宝贝

1=C 4/4

词曲：伟伟

第五章 练习曲集

青城山下白素贞

1=C 4/4　　　　　　　　　　　　　　　　　　　　　　词：贡敏　曲：左宏元

| C | Am | C | F | C | Dm7 | G |

`1 6· 1 5 5 65 6 | 3· 5 2 3 5 — | 6· 1 2 1 6 5 65 3 | 2 1 6 1 5 —|`

青城山下 白素贞， 洞中千年 修此身。

BT T B BT T T　　　　　　　　　　　　　　　　　　BT T B BT T T T

| F | C | F | G | C | Am | C |

`6 1 2 3 5 — | 1 6 5 3 5 — | 1 6· 1 5 5 65 6 | 3 5 2 3 5 —|`

啊啊啊啊啊　　啊啊啊啊啊，　勤修苦炼 来得道，

BT T B BT T T

| F | C | Dm7 | G | F | C | F | G |

`6· 1 2 1 6 5 65 3 | 2 1 6 1 5 — | 6 1 2 3 5 — | 1 6 5 3 5 —|`

脱胎换骨 变成人。　啊啊啊啊啊，　啊啊啊啊啊，

BT T B BT T T | BT T B BT T T T | BT T B BT T T

| C | Am | C | F | C | Dm7 | G |

`1 6· 1 5 5 65 6 | 3 5 2 3 5 — | 6· 1 2 1 6 5 65 3 | 2 1 6 1 5 —|`

一心向道 无杂念，　皈依三宝 弃红尘。

BT T B BT T T　　　　　　　　　　　　　　　　　　BT T B BT T T T

| F | C | F | G | C | Am | C |

`6 1 2 3 5 — | 1 6 5 3 5 — | 1 6· 1 5 5 65 6 | 3 5 2 3 5 —|`

啊啊啊啊啊，　啊啊啊啊啊，　望求菩萨 来点化，

BT T B BT T T

F　　C	Dm7　G　C	Dm　　G	F　　G
6· 1̇ 2̇ 1̇ 6 5 6̲5̲3	2 1 6̣ 1 1 —	2· 3 3 3̲2̲ —	5· 6 6 6̲5̲ —
渡 我 素 贞 出 凡 尘。	嗨 呀 嗨 嗨 哟,	嗨 呀 嗨 嗨 哟,	

F　　C	Dm7　G　C	Dm　　G	F　　G
6· 1̇ 2̇ 1̇ 6 5 6̲5̲3	2 1 6̣ 1 1 —	2· 3 3 3̲2̲ —	5· 6 6 6̲5̲ —
渡 我 素 贞 出 凡 尘。	嗨 呀 嗨 嗨 哟,	嗨 呀 嗨 嗨 哟,	

F　　C	Dm7　G　C	Dm　　G	F　　G
6· 1̇ 2̇ 1̇ 6 5 6̲5̲3	2 1 6̣ 1 1 —	2· 3 3 3̲2̲ —	5· 6 6 6̲5̲ —
渡 我 素 贞 出 凡 尘。	嗨 呀 嗨 嗨 哟,	嗨 呀 嗨 嗨 哟,	

F　　C	Dm7　G　　C
6· 1̇ 2̇ 1̇ 6 5 6̲5̲3	2 1 6̣ 1 1 —
渡 我 素 贞 出 凡　 尘。	

往事只能回味

词：林煌坤　曲：刘家昌

1=C 4/4

:|| C G Am Dm7 F G
 5· 5̲6̲5· 3 | 2 3̲2̲1̲6̲ 1· 2 | 3· 5̲ 1̲·6̲2̲ 1̲6̲ | 6̲5̲ 5 - - |
 时 光一 逝永 不 回， 往 事 只 能 回 味。
 B T̲T̲T̲ B B T̲T̲T̲ T̲T̲

 F Em Am Dm G7 C
 6· 5̲6̲1̲ 1̲·6̲ | 5̲5̲1̲ 6̲5̲6̲5̲ 3 - | 2̲ 3̲2̲1̲6̲ 5̲5̲ 5̲6̲5̲3̲2̲ | 2̲ 1 - - :||
 忆 童年时 竹马青 梅， 两小 无猜日夜相 随。
 B T̲T̲T̲ B B T̲T̲T̲ T̲T̲ B T̲T̲T̲ B B T̲T̲T̲T̲

 F C Am Dm7 G C
 6· 5̲6̲1̲ 1̲·6̲ | 6̲5̲1̲ 6̲5̲6̲5̲ 5̲3̲3̲ | 2̲ 3̲2̲1̲6̲ 5̲5̲ 5̲6̲5̲3̲2̲ | 2̲ 1 - - ||
 你 就要变心 像时光难倒 回， 我只 有在梦里相依 偎。
 B T̲T̲T̲ B B T̲T̲ T̲T̲T̲ B O B O H〜〜

爱要坦荡荡

1=E 4/4

中文填词：许常德　曲：Rungroth Pholwa

（乐谱略）

爱要坦荡荡，不要装模作样到天亮。
要你很善良，就算对我说谎也温暖。
请你坦荡荡，世上没有满分的浪漫。
人们口中说的誓言，真实的可怜，你难道没有被爱背叛的绝望。你不必自然。Da la la la……

那些花儿

词曲：朴树

1=C 4/4

```
‖: C           Em          F           G          |
   0 0 0 0  | 0 0 0 0  | 0 0 0 0  | 0 0 0 0  |
‖: B T̂ T B  O B T̂ B |    ℳ.    |    ℳ.    |    ℳ.    |

   C           Em          F           G
   0 0 0 0  | 0 0 0 0  | 0 0 0 0  | 0 0 0 0  |
   B T̂ T B  O B T̂ B |    ℳ.    |    ℳ.    | B T̂ T B O B S S |

   C                Em              F              C
   5 6̇1 3 3 2  | 2 3 2 2 1  | 6̇ 1 2 2 1 5̇  | 5 - - -  |
   那 片 笑 声    让 我 想 起    我 的 那 些 花 儿，
   有 些 故 事    还 没 讲 完    那 就 算 了 吧，
   B T̂ T B T̂ T B |    ℳ.    |    ℳ.    |    ℳ.    |

   C                Am              F              G
   5 6̇1 3 3 3  | 3 1 6̇ 6̇ 5 5  | 5 4 4 4 3 3 1  | 1 2 2 - 0  |
   在 我 生 命 每    个 角 落    静 静 为 我 开 着。
   那 些 心 情 在    岁 月 中    已 经 难 辨 真 假。
   B T̂ T B T̂ T B |    ℳ.    |    ℳ.    | B T̂ T B T T S S S |

   C                Em              Am              F
   4 3 1 1 3 3  | 5 3 1 1 2 2  | 5 3 1 1 2 2 1  | 6̇ - - 0  |
   我 曾 以 为    我 会 永 远    守 在 她 身 旁，
   如 今 这 里    荒 草 丛 生    没 有 了 鲜 花，
   B T̂ T B T T B |    ℳ.    |    ℳ.    |    ℳ.    |

   C                Em              G       F      C
   1 6̇ 5 5 3 3  | 2 2 2 2 2 2  | 3 2 1 1 2 2 1  | 1 - 0 0  |
   今 天 我 们    已 经 离 去    在 人 海 茫 茫。
   好 在 曾 经    拥 有 你 们    春 秋 和 冬 夏。
   B T̂ T B T T B |    ℳ.    |    ℳ.    | B T̂ T B T T S S S |
```

C	G7	Am	F
5 3 2̇ 3 1	2 — 0 5	3 2̇ 3̇ 3̇ 6̇ 6̇ 1̇ 2̇	1 — — 0
她们 都 老 了 吧，	她们	在 哪 里 呀，	
B T T̂ B O B T̂ B			

C	G	G F C	
5 6̇ 1̇ 3̇ 3̇ 2̇	2 — — 0 2	3 2̇ 1̇ 2̇ 2̇ 1̇	1 — — 0
幸 运 的 是 我，		曾 陪 她 们 开 放。	
B T T̂ B O B T̂ B			B T T̂ B O B T̂ TT

C	Em	Am	Em
6 5 5̇ 5̇ 5̇ 6̇	6 5 5̇ 5̇ 5̇	6 5 5̇ 5̇ 3̇ 3̇	3 — — 0
啦	啦	啦 想 她，	
B T T̂ B O B T̂ B			

F	C	C	G7
2 1̇ 1̇ 1̇ 1̇	2 1̇ 1̇ 5̇ 5̇	3 3̇ 3̇ 3̇ 1̇ 2̇	2 — — 0
啦	啦	她 还 在 开 吗？	
B T T̂ B O B T̂ B			B T T̂ B O B SSSS

C	Em	Am	Em
6 5 5̇ 5̇ 5̇ 6̇	6 5 5̇ 5̇ 5̇	6 5 5̇ 5̇ 3̇ 3̇	3 — — 0
啦	啦	啦 去 呀，	
B T T̂ B O B T̂ B			

F	C	G7	C
2 1̇ 1̇ 6̇ 6̇	5 6̇ 1̇ 3̇ 3̇	2 2̇ 2̇ 2̇ 3̇ 1̇	1 — — —
她们 已 经	被 风 吹 走	散 落 在 天 涯。	
B T T̂ B O B T̂ B			B S O O

小手拉大手

1=C 4/4　　　　　　　　　　　　　　　　　　　　　　　　中文填词：陈绮贞　曲：过亚弥乃

```
                                                    C
‖: 4 - - -  | 3 - - -  | 4 - 5 -  | 1 - - -  |
   0 0 0 0  | 0 0 0 0  | 0 0 0 0  | 0 0 0 0  |
```

C　　　　　　　C　　　　　　Am　　　　　　　　　F
0 0 5 5 6 1 2 ‖: 3 6 5 3 2 2 | 1· 1 2 1 7 1 | 3 6̣ 1 3 3̱ |
　 还记得那场　音 乐会 的烟火，　　还记得那个 凉 凉的 深 秋。
　 持 不睡 的等候，　　　　　　　一起泡温泉 奢 侈的 享 受。
0 0 0 S S S S ‖: B T T̲ B T T T̲ T̲ | ♪ | ♪ |

G7　　　　　Em　　　　　　Am　　　　　　　　　F
2· 2 3 2 ♯1 2 | 5 1 2 3 2 2 | 1· 1 3 2 7 1 | 5 6̣ 1 6̣ 6̱ |
　 还记得人潮 把 你推 向了我，　　游乐园拥挤 的 正是 时 候。
　 又一次日记 里 愚蠢 的困惑，　　因为你的微
B T T̲ B T T T̲ T̲ | ♪ | ♪ | ♪ |

G7　　　　　　　┌─F────G7─┐　C　　　　　　　F
5· 5 5 6 1 2 :‖ 5 6 1 2 1 | 1· 3 4 3 2 3 | 4 4̣ 2 3 4̱ |
　 一个夜晚坚　笑 幻化 成风。　 你大大的勇 敢 保护 着 我，
B T T B O B T T T̲ :‖ B T T̲ B T T T̲ T̲ | B T T B O B S S S S | B T T̲ T̲ B B T̲ T̲ |

Fm　　　　　　Am　　　　　　A7　　　　　　　D
4· 4 5 4 5 4 | 3 2 1 2 3̱ | 3· 3 3 2 ♯1 3 | 3 3 3 2 ♯1 2 |
　 我小小的关 怀 喋喋 不 休。　感谢我们一 起 走了 那 么久，
B T T̲ T̲ B B T̲ T̲ | ♪ | B T T̲ B B T̲ T̲ T̲ | B T T T̲ B B T̲ T̲ |
```

# 第五章 练习曲集

# 春天里

词曲：汪峰

1=C 6/8

（乐谱略）

| C | C | Am | Am |
|---|---|---|---|
| 2̇ 3̇ 3 0 \| 0· | 5 6 1̇ \| 2̇ 3̇ 3 0 \| 0· | 3̇ 2̇ 1̇ \|
| 一 天， | 我 老 无 所 依， | 请 把 我 |
| B TTT S TTB | | |

| Dm | Dm | G | G |
|---|---|---|---|
| 2̇ 6 6 0 \| 0· | 6 1̇ \| 2̇ 5 5 0 \| 0· | 5 5 2 \|
| 留 在， | 在 那 时 光 里。 | 如 果 有 |
| B TTT S TTB | | | B TTB STTSTB |

| C | C | Am | Am |
|---|---|---|---|
| 2̇ 3̇ 3 0 \| 0· | 3̇ 2̇ 1̇ \| 2̇ 3̇ 3 0 \| 0· | 3̇ 2̇ 1̇ \|
| 一 天， | 我 悄 然 离 去， | 请 把 我 |
| B TTTT S TTTT | | |

| Dm | Dm | G | G |
|---|---|---|---|
| 2̇ 6 6 0 \| 0· | 6 1̇ \| 2̇ — — :‖ 0· | 0 1̇ 6 \|
| 埋 在， | 这 春 天 里， | 春 天 |
| B TTTT S TTTT | | :‖ B· 0· |

| C |
|---|
| 1̇ — — ‖ |
| 里。 |
| S〜〜〜 |

第五章 练习曲集

173

# 没那么简单

词：姚若龙　曲：萧煌奇

1=C 6/8

听一听，自己作决定。不想拥有太多情绪，一杯红酒配电影。在周末晚上，关上了手机，舒服窝在沙发里。相爱没有那么容易，每个人有他的脾气。过了爱做梦的年纪，轰轰烈烈不如平静。幸福没有那么容易，才会特别让人着迷。什么都不懂的年纪，曾经最掏心，所以最开心。曾经。

# 今生缘

1=G 4/4　　　　　　　　　　　　　　　　　　　　　　　词曲：川子

| C  D        Em                    C    D    G  D  Em |
| 1· 3 533 35· | 3 6 6 0 356 | 6 6· 67654 | 35236 56 |

今 生兄弟情 谊长。 朋友啊， 让我们一起 牢牢铭记呀，我们

B TT T TT BTBT T TT | B TT T TB B.SS SSSS | B TT T TT BTBT T TT |

| C  D        Em |
| 1 1· 3 533 35· | 3 6· 6 — :|

今 生兄弟情 谊长。

B TT T TT BTBT T TT | B TT S TS TS S SSSS :|

# 奇妙能力歌

1=C 4/4　　　　　　　　　　　　　　　　　　　　　　　　词曲：陈粒

```
 F G7 Em7 Am F G7 C F G7
‖: 0 0 0 0 | 0 0 0 0 | 0 0 0 0 | 0 0 0 0 :‖ 0 6 1 6 1· 6 1 1 2 2 |
 我看过沙 漠下暴 雨，
 我拒绝更 好更圆 的月

‖: 0 0 0 0 | 0 0 0 0 | 0 0 0 0 | 0 0 0 0 :‖ B· T T O B O B B T T T |

 Em7 Am F G7 C
 0 7 7 7 7 3 7 7 6 6 | 0 1 1 1 1 1 2 2 0 2 | 2 1 3 3 - 0 |
 看过大海 亲吻鲨 鱼。 看过黄昏 追逐黎 明，没 看过你。
 亮，拒绝未 知的疯 狂。 拒绝声 色的张 扬，不 拒绝你。
 B· T T O B O B B T T T | B· T T O B O B B S S B B |

 F G7 Em7 Am F G7
 0 6 1 6 1· 6 1 1 2 2 | 0 7 7 7 7 3 7 1 6 6 | 0 6 1 6 1 1 2 0 2 |
 我知道美 丽会老 去， 生命之外 还有生 命。 我知道风 里有诗 句，不
 我变成荒 凉的景 象， 变成无所 谓的模 样。 变成透明 的高墙，没 能
 B· T T O B O B B T T T |

 C F G7 Em7 A7
 2 1 1 1 - 0 | 0 3 3 3 3 3 4 3 2 2 2 | 0 2 2 2 2 2 5 2 2 #1 1 |
 知道 你。 我听过荒 芜变成热 闹， 听过尘埃 掩埋城 堡。
 我听过空 境的回 音， 雨水绕绿 孤山 岭。
 B· T T O B O B B S S S S | B· T T O B O B B T T T |

 F G7 C F G7
 0 3 3 3 3 3 4 3 2 2 0 2 | 2 1 3 3 - 0 | 0 3 3 3 3 3 4 3 2 2 2 |
 听过天空 拒绝飞 鸟，没 听过你。 我明白眼 前都是气 泡，
 听过被诅 咒的秘 密，没 听过你。 我抓住散 落的欲 望，
 B· T T O B O B B T T T | B· T T O B O B B S T T S | B· T T O B O B B T T T |
```

第五章 练习曲集

179

# 曖昧

1=F 4/4　　　　　　　　　　　　　　　　　　　　　　　　　　　　　词曲：薛之谦

```
 ♭B C Am Dm
| 0 0 0 1 2 1 2 1 | 5· 6 6 3 3 2 2 7 1 7 1 7 | 3· 5 5 2 2 1 6 7 6 7 6 |
 反正现在的 感 情 都暧昧， 你 大可不必 为 难 找般配。付 出过的人
| 0 0 0 0 | B O T T O B O B B T O T | |

 Gm C F ♭B C
| 3 4 4 7 6 7 7 · 5 1 2 1 | 4 3 3 3 2 3 1 2 1 2 1 | 5· 6 6 3 3 2 2 7 1 7 1 7 |
 排队 谈体会， 趁 年轻别 害 怕 一个 人 睡。可能是现在 感 情 太昂贵， 让 付出真心
| | B O T T O B O B B S S B B | B O T T O B O B B T O T |

 Am Dm Gm C
| 3· 5 5 2 2 1 6 7 6 7 6 | 3 4 4 7 1 7 7 · 5 3 5 2 | 1 — — — |
 的 人 好狼狈。还 不如听首 情 歌 的机会， 忘 了谁。
| B O T T O B O B B T O T | | B O T T O B O B B S S B |

 ♭B C Am Dm ♭B C
| 1 1 6 1 1 1 6 7 7 | 7 7 5 7 7 1 2 1 1· 1 | 1 1 6 1 1 2 7 7 6 7 7 5 3 |
 感情像牛 奶一杯， 越甜越让人 生畏， 都 早有些防 备, 润色前的 原味。
| B O T T O B O B B T O T | | |

 F ♭B C Am Dm
| 3 — — 0 3 3 | 1 1 6 1 1 2 7 7 7· 5 | 7 7 5 7 7 1 2 1 1 1 |
 所以 人们都拿 起咖啡， 把 试探放在 两人位，
| B O T T O B O B B T T T T | B O T T O B O B B T O T |

 ♭B C F ♭B C
| 1 1 6 1 1 2 5 7 7 5 7 7 1 2 1 | 1 — 0 1 2 1 2 1 | 5· 6 6 3 3 2 2 7 1 7 1 7 |
 距离感一 对就不必再赤 裸相对。 反正现在的 感 情 都暧昧， 你 大可不必
| B O T T O B O B B T O T | B O T T O B O B B S S S S B B | B O T T O B O B B T O T |

 Am Dm Gm C F
| 3· 5 5 2 2 1 6 7 6 7 6 | 3 4 4 7 6 7 7 · 5 1 2 | 4 3 2 2 4 3 1 2 1 2 1 |
 为 难 找般配,付 出过的人 排队 谈体会， 弃 之可 惜 食而 无 味。可能是现在
| B O T T O B O B B T O T | | B O T T O B O B B S S B B |
```

第五章 练习曲集

# 月亮代表我的心

1=C 4/4　　　　　　　　　　　　　　　　　　　　　　　　　词：孙仪　曲：汤尼

```
 C Am F G
‖ 5 - 53 21 | 3 - - - | 6 - 6421 | 7 - - 05 ‖
 你
 B O B B T | ∕ | ∕ | B O B B T T
 B T TB TB B T TT | ∕ | ∕ | B T TB TB B SSSS

 C Em F G
‖: 1· 3 5· 1 | 7· 3 5· 5 | 6· 7 1· 6 | 5 - - 32 |
 问 我爱 你有 多深， 我爱 你有 几 分。 我的
 我的
 B TB B T | ∕ | ∕ | B TB B S S
 B T TB TB B T TT | ∕ | ∕ | B T TB TB B T TT

 Am F ┌1 Dm G ┐
‖ 1· 1 1 32 | 1· 1 1 23 | 2· 1 6 3 | 32· 2 - 05 :‖
 情 也真， 我的 爱 也真， 月亮 代 表我 的 心。 你
 情 不移 我的 爱 不变 月亮
 B TB B T | ∕ | ∕ | B T B B S S
 B T TB TB B T TT | ∕ | ∕ | B T TB TB B SSSS

 ┌2 Dm G C C Em ┐
‖ 2· 6 7 2 | 1 - - 35 | 3· 2 1 5 | 7 - - 67 |
 代 表我 的 心。 轻 轻的一 个 吻， 已经
 B TB B T | B TB O B T T | B T B B T T | ∕ |
 B T TB TB B T TT | B T TB TB B TTTT | B TT S TS TS B S TT | ∕ |
```

非洲手鼓入门一本通

第五章 练习曲集

# 南山南

1=C 4/4

词曲：马頔

| Fmaj7 | G | Em7 | Am | Dm7 | G | C |
|---|---|---|---|---|---|---|

```
6 6 6 4 4 6 3 2 2 | 3· 7 7 5 1 - | 0 4 4 4 3 3 3 2 2 2 5 | 2 3 - 0 5 5 |
你在南方的艳阳里 大 雪 纷 飞， 我在北方的寒夜里四季 如 春。 如果
B O O S B | ↘ | ↘ | B O O S S S |
```

| Fmaj7 | G | Em7 | Am | Dm7 | G | C |
|---|---|---|---|---|---|---|

```
6 6 6 4 6 3 2 2 1 2 | 3 7 7 7 5 1 1 | 0 3 3 | 4 4· 0· 3 3 2· 1 7 | 1 - - 0· 5 |
天黑之前来得 及， 我要 忘了你的眼 睛。 穷极 一生， 做不完 一场 梦。 他
B O O S B | ↘ | B O B O | B S B S S S |
```

| Cadd9 | G | Am | Dm7 | G | C |
|---|---|---|---|---|---|

```
5 3 2 1 2 2 2 2 1 | 2 1· 1 - 0 6 6 | 4 4· 0 4 3 2 2· 0 1 3 | 3 - - 0 5 5 |
不再和谁谈论相逢的 孤 岛， 因为 心里 早已荒芜 人 烟。 他的
B T B B T | ↘ | ↘ | B T B B S S S |
```

| Cadd9 | G | Am | Dm7 | G | C |
|---|---|---|---|---|---|

```
5 3 2 1 2 2 2 2· 1 | 2 1· 1 - 0 6 6 | 4 0 4 3 2 2 2 1 7 | 7 1 1 - 0 5 5 5 |
心里再也装不下 一 个家， 做一个 只对自己说谎的 哑 巴。 他说你
B T B B T | ↘ | ↘ | B T B B S S S S |
```

| Fmaj7 | G | Em7 | Am | Dm7 | G |
|---|---|---|---|---|---|

```
6 6 6 6 6 4 6 3 2 2 1 1 2 | 3 7 7 7 5 1 1 - | 0 4 4 4 3 2 2 2 2 1 5 |
任何为人称道的美 丽，不及他 第一次遇见 你。 时光苟延残 喘，无可奈
B T T̄ T B T B B T̄ T T | ↘ |
```

| C | Fmaj7 | G | Em7 | Am |
|---|---|---|---|---|

```
5 3 3 - 0 5 5 | 6 6 6 4 6 3 2 2 1 1 2 | 3 7 7 7 5 1 1 | 0 3 3 |
何。 如果 所有土地 连在一 起，走上一 生只为拥抱 你。 喝醉
B T̄ T T B T B B T̄ T T T | B T T̄ T B T B B T̄ T T | ↘ |
```

| Dm7 | G | C |  | x7 |  |
|---|---|---|---|---|---|

```
4 0 4 3 2 0 1 7 | 1 - - - ‖: 0 0 0 0 0 | 0 0 0 0 0· 5 |
了， 他的梦， 晚 安。 他
B T̄ T B T B B T̄ T T | B T T S T T B | S S S S :‖ B T T̄ T B T B B T̄ T T :‖ B T T S B O |
```

| Cadd9 | G | Am | Dm7 | G | C |
|---|---|---|---|---|---|

```
5 3 2 1 2 2 2 2 2 1 | 1 - - 0 6 6 | 4 4· 0 4 3 2 2· 0 2 5 | 5 3 3 - 0· 5 |
听见有人唱着古老的 歌， 唱着 今天 还在远方 发生 的。 像
B T B B T | B T B B T | ↘ | B T B B T B T B B T̄ T T |
```

第五章 练习曲集

# 小幸运

1=C 4/4

词：徐世珍 吴辉福　曲：Jerry C

第五章 练习曲集

# 理想

词曲：赵雷

1=G 4/4

| G | C | Am | D |
| --- | --- | --- | --- |
| 0 3 2 3 3 2 3 5  3 3 2 1 | 1 1 1 1 1 1 1 6  1· 0· 1 | 2 2 2 3 6·  0 5 5 6 5 3 | |

一个人 住在这城 市， 为了 填饱肚子就已精疲力 尽， 还 谈什么理 想， 那是我们的

B· T̄ T̄ T̄T̄ T̄T̄B T̄ TT

| G | G | Am | |
| --- | --- | --- | --- |
| 2 3· 3  0  0 | 0 3 2 3 3 2 3 5  6 6 5 3 | 2 2 3 3 2 2 | 0 6 6 6 |

美 梦， 梦醒后 还是依然 奔波在 风雨的街 头。 有时候

B· T̄ T̄ T̄T̄ T̄T̄B T̄ TT

| D | G | C |
| --- | --- | --- |
| 1 2 2 1 2 1 1 6 5  5 5 3 2 | 2 1·  1 — — ‖: 0 1 6 1· 6 1 1 1 1 6 |

想 哭，就把泪咽进一腔 热血的 胸口。　　　　公车上 我睡过了车 站，

B· T̄ T̄ T̄T̄ T̄T̄B T̄ TT | B· T̄ T̄T̄T̄T̄B SSBB ‖: B· T̄ T̄ T̄T̄ T̄T̄B T̄ TT

| G | C | G | C |
| --- | --- | --- | --- |
| 5 — — — | 0 1 6 1· 1 1 1 6 5 3 | 2 3· 3 — — | 0 6 1 1· 1 0 1 1 1 1 3 |

　　　　　 一路上 我望着霓虹的 北 京。 我的理 想， 把我丢在这

B· T̄T̄T̄T̄T̄B T̄ TT

| Bm | E | Am | C | D | 𝄋 |
| --- | --- | --- | --- | --- | --- |
| 3 5  6 5 3 6 6·  0 6 6 | 2 2 2 2 3 6 5 5 3 5 | 5 5· 5 — | 1̇ 7 1̇ |

个 拥挤 的人 潮， 车窗 外已经 是一片白雪茫 茫。 又一个

B· T̄ T̄ T̄T̄ T̄T̄B T̄ TT | B· T̄ T̄ T̄T̄T̄B T̄T̄T̄T̄

四季在轮回，而我一无所获的坐在街头，只有理想在支撑着那些麻木的年代在变换，我已不是无悔的那个青年，青春被时光抛弃,已是当父亲的年纪。

理想今年你几岁，你总是诱惑着年轻的朋友，你总是血肉。理想永远都年轻，你让我倔强地反抗着命运，你让我

谢了又开 给我惊喜 又让我沉入失望的生活里。花儿会再次的变得苍白却依然天真的相信

盛开。阳光之中随处可见，奔忙的人们，

被拥挤着被一晃而飞的光阴忽略过。

# 因为爱情

词曲：小柯

1=C 4/4

（乐谱：非洲手鼓伴奏谱）

第一段：
| C | Am | Dm | G |
| 0 0 0 0 | 0 0 0 0 | 0 0 0 0 | 0 0 0 0 |
| B O O S | B O O S | B O O S | B O O SS |

| C | Dm | Em | Am |
| 0 5 6 1 1 6 1 2 | 3 2 2 0 1 6 | 3 2 6 3 2· 1 | 6 6 0 6 7 |
给你一张过去的 CD， 听听 那时我们的 爱 情， 有时

B O B O B T ／ ／ B O B O B S S
B TT T OT OT B T TT ／ ／ B TT T OT OT B T TT

| Dm | G | C | C |
| 1 7 6 3 3 2 2 | 3· 2 2 2 3 | 3 — — 0 | 0 0 0 0 |
会突然忘 了， 我 还在爱 着 你。

B O B O B T ／ ／ B O S O S S
B TT T OT OT B T TT ／ ／ B TT T OT OT B SSSS

| C | Dm | Em | Am |
| 0 5 6 1 1 6 1 2 | 3 2 2 0 1 6 | 3 2 6 3 2· 1 | 6 6 0 6 7 |
再唱不出那样的 歌曲， 听到 都会红着脸 躲 避。 虽然

B O B O B T ／ ／ B O B O B S S
B TT T OT OT B T TT ／ ／ B TT T OT OT B T TT

| Dm | Dm | G | G |
| 1 7 6 3 3 2 2 | 1· 6 6 1 3 5 | 5 2 2 — 0 | 0 0 2 3 5 |
会经常忘 了， 我依然爱 着 你。 因 为 爱

B O B O B T ／ ／ B O O S S S
B TT T OT OT B T TT ／ ／ B TT T OT OT B SSSS

第五章 练习曲集

# 去大理

1=G 4/4　　　　　　　　　　　　　　　　　　　　　　　　词曲：赫云

```
| G Cmaj7 G Cmaj7 |
| 0 0 0 0 | 0 0 0 0 | 0 0 0 0 | 0 0 0 0 |
| B· B B T | ✗· | ✗· | B· B B T T T |
```

```
|: G Cmaj7 G |
| 0 3 2 3· 2 3 3· 2 3 5 | 6 1· 0 0 0 | 0 3 3 3 1 2 2 2 1 1 6 |
 是不是 对生活 不太满 意, 很久没 有笑 过 又不知 为
 路程有 点波折 空气有 点稀薄, 景色越 辽阔 心里越 寂寞。
|: B T O B T | ✗· | | ✗· |
|: B T T T O T O T B T T T | ✗· | | ✗· |
```

```
| D G Am D |
| 5 0 0 0 | 0· 1 3 1 2 2· 2 1 1 6 | 6 2 0 0 0 | 0 2 2 2 1 2 2 3 3· 2 |
 何。 既然不快乐 又不喜欢 这 里, 不如一路向 西去大
 不知道谁在 何处等 待, 不知道后来 的后
| B T O B T T T | B T O B T | ✗· | ✗· |
| B T T T O T O T B T T T | B T T T O T O T B T T T | ✗· | ✗· |
```

```
| G :|| Cmaj7 Em7 |
| 1 — 0 0 :|| 0 6 6 6 6 6 6 5 5 5 | 6 0 0 0 0 |
 理。 谁的头 顶上 没有灰 尘,
 来。
| B T O B S S :|| B T O B T | ✗· |
| B T T O T O T B S S S S :|| B T T T O T O T B T T T | ✗· |
```

```
| Cmaj7 G Cmaj7 |
| 0 6 6 6 6 1 1 6 5 5 3 | 3 0 0 0 | 0 6 5 6 5 6 6 6 5 5 1 2 |
 谁的肩 上没 有过齿 痕。 也许爱 情就 在洱海 边,
| B T O B T | B T O B T T T | B T O B T |
| B T T T O T O T B T T T | B T T T O T O T B T T T | B T T T O T O T B T T T |
```

|   Am |         | D |          | G |       | G |
|------|---------|---|----------|---|-------|---|
| 2 0160 0 | | 022222 22 332 | | 1 - 0 0 :‖ | | 0 0 0 0 |

等着　　　也许故事正 在发生 着。

```
 B T O B T | ✕ | B T O B S SS :‖ B O O O |
BTTTOTOT BT TT | ✕ | BTTTOTOTB SSSS :‖ B OB B T |
```

|  Cmaj7 |   G   |  Cmaj7  |       |       |
|--------|-------|---------|-------|-------|
| 0 0 0 0 | 0 0 0 0 | 0 0 0 0 | 0 0 0 0 | 0 0 0 0 ‖
| 0 0 0 0 | 0 0 0 0 | 0 0 0 0 | 0 0 0 0 | 0 0 0 0 ‖
| B OB B S | B OB B T | B OB B S | B OB B T | B 0 0 0 ‖

# 有没有人告诉你

1=G 4/4　　　　　　　　　　　　　　　　　　　　　　　　　词曲：陈楚生

| Em | Am | D | Em |

6 6 6 6 6 6 3 3 5·  | 4 − 0 0·4 | 5 5 5 5 5 5 5 6 7 7· | 3 − 0 0·3 |
火车开入这座陌生的城　　市，　　　那是从来就没有见过的霓　　虹。　　我
不见雪的冬天不夜的城　　市，　　　我听见有人欢呼有人在哭　　泣。　　早

| Em | Am | D | B7 |

6 6 6 6 6 6 6 6· 3 3· | 2 − 0 0 | 0 7 7 7 7 7 7 3 7 1· | 7 − 0 0·3 |
打开离别时你送我的信　　件，　　　忽然感到无比的思　　念。　　看
习惯穿梭充满诱惑的黑　　夜，　　　但却无法忘记你的

| Em | Em | Am |

6 − 0 0·3 | 6 3 3 3 3 1 6 6· 6 6 3 | 2 − 0 0·2 |
脸。　　　有没有人曾告诉你，我很爱　你。　　有

| D | | | G | | Em | |
|---|---|---|---|---|---|---|

```
5555 5 555 6 77· | 3 - 0 0· 3 | 6 3333 3 1 6 6· 6 63· |
没有人曾在 你日 记里哭 泣。 有 没有人曾告 诉你， 我很在

 B TB O B T | B TB O B SSS | B TB O B T
BTTT TTTB TBBT TTTT | BTTT STTB TBBT SSSS | BTTT TTTB TBBT TTTT
```

| Am | | D | | Em | | |
|---|---|---|---|---|---|---|

```
2 - 0 0 | 0 7777 777 3 77· | 6 - 0 0 | 0 0 0 0 ||
意。 在意这座城 市的距 离。

 B TB O B TB | B TB O B T | B TB O B SSSS | B O O O ||
BTTT TTTB TBBT TTTT | | BTTT STTB O·SS SSSS | B O O O ||
```

第五章 练习曲集

# 巡逻兵进行曲 (American Patrol)

1=C 4/4  曲：米查姆

# 卡农（Canon）

1=C 4/4　　　　　　　　　　　　　　　　　　　　　　　　　　　　　曲：帕赫贝尔

# 康康舞曲（Cancan）

1=C  2/4                                                            曲：雅克·奥芬巴赫

‖: 5 2 2 3 2 1 1 3 | 4 6 1̇ 6 6 5 5 | 6 7 7 6 5 1 1 3 | 3 2 3 2 3 2 3 2 |
‖: B T S B T T S T |                |                 | S S S S S S S S |

5 2 2 3 2 1 1 3 | 4 6 1̇ 6 6 5 5 | 6 7 7 6 5 1 1 3 | 3 2 3 2 2 1 1 |
B T S B T T S T |                |                 | B T S B T T S |

3̇ 1̇  6 5 | 5 2 3 4 3 2 1 | 3̇ 1̇  6 5 | #4 5 6 7 2̇ 1̇ 1̇ |
B     B   | B T T S T B B | B     B   | B T T S T B S |

3̇ 1̇  6 5 | 5 2 3 4 3 2 1 | 3̇ 1̇  6 5 | #4 5 6 7 1̇ 5 7 5 |
B     B   | B T T S T B B | B     B   | B T T S S B T B |

1̇ 5 7 5 1̇ 5 7 5 | 1̇ 1̇ 1̇ 1̇ 1̇ 1̇ 1̇ 1̇ | 1̇ 1̇ 1̇ 1̇ 1̇ 1̇ 1̇ 1̇ | 1  1  2 4 3 2 |
S B T B S B T B | S S S S S S S S | S S S S S S S S | B T S T B B S T |

5  5  5 6 3 4 | 2  2  2 4 3 2 | 1 1̇ 7 6 5 4 3 2 | 1  1  2 4 3 2 |
B T S T B B S T |              | B T S S S T B B | B T S T B B S T |

5  5  5 6 3 4 | 2  2  2 4 3 2 | 1 5 2 3 1        :‖
B T S T B B S T |              | B T S T B       :‖

# 小苹果

1=C 4/4                                                                词曲：筷子兄弟

‖: 0  0  0  0 | 0  0  0  0 | 0  0  0  0 | 0  0  0  0 :‖
   Am               F               G              Am

BTTT TTTT BTBT TTTT |　　　　　　　|　　　　　　　| BTTT TTTT BTBT SSSS :‖

| 1 1 1 1 1 1 6 | 1 1 1 1 1 1 5 | 5 5 5 5 5 6 5 6 | 6 – – – |
Am           F           G           Am

我种下一颗种子，　终于长出了果实，　今天是个伟大日子。
从不觉得你讨厌，　你的一切都喜欢，　有你的每天都新鲜。

BTTT TTTT BTBT TTTT |　　　　　　　|　　　　　　　| BTTT TTTB TTBT TTTT |

| 1 1 1 1 1 1 6 | 1 1 1 1 1 1 5 | 5 5 5 5 5 6 5 6 | 6 – – – |
Am           F           G           Am

摘下星星送给你，　拽下月亮送给你，　让太阳每天为你升 起。
有你阳光更灿烂，　有你黑夜不黑暗，　你是白云我是蓝天。

BTTT TTTT BTBT TTTT |　　　　　　　|　　　　　　　| BTST TSTT STTT SSSS |

| 6 6 6 7 1 3 2 1 | 7 6 7 6 7 – | 5 5 5 5 6 7 2 1 7 | 6 5 6 5 6 – |
Am           G           Em           Am

变成蜡烛燃烧自己　只为照亮你，　把我一切都献给你　只要你欢喜。
春天和你漫步在盛　开的花丛间，　夏天夜晚陪你一起　看星星眨眼。

BTTT TTTT BTBT TTTT |　　　　　　　|　　　　　　　| BTTT TTTT BTBT SSSS |

| 6 6 6 7 1 3 2 1 | 7 6 7 6 7 – | 5 5 5 5 6 7 2 1 7 | 6 5 6 5 6 – |
Am           G           Em           Am

你让我每个明天都　变得有意义，　生命虽短爱你永远　不 离不弃。
秋天黄昏与你徜徉　在金色麦田，　冬天雪花飞舞有你　更 加温暖。

BTTT TTTT BTBT TTTT |　　　　　　　|　　　　　　　| STTS TTST TSTT SSSS |

| Am | | | Am | | G | | Am | |
|---|---|---|---|---|---|---|---|---|
| 3 i 2 6 | 3̇2̇i̇2̇6 — | 3 i 2 2 | 5̣3̣7̣ i i7̇ |

你是我的 小呀小苹果， 怎么爱你 都不嫌多。红红

BTTT TTTT BTBT TTTT | ♪· | ♪· | ♪·

| F | G | Em | Am | Dm | | G | |
|---|---|---|---|---|---|---|---|
| 6 7 i 2̇ 5 | 6̣5̣3̣ 3̇· 2̇ | 2̇ 3 2̇3̇2̇5 | 5̇ 5̇5̇5̇5̇5̇ |

的 小脸温暖 我的心 窝， 点亮我 生命的火 火火火火火。

BTTT TTTT BTBT TTTT | ♪· | ♪· | S OS TT S OS TT SSSS

| Am | | | Am | | G | | Am | |
|---|---|---|---|---|---|---|---|---|
| 3 i 2 6 | 3̇2̇i̇2̇6 — | 3 i 2 2̇2̇ | 5̣3̣7̣ i i7̇ |

你是我的 小呀小苹果， 就像天 边最美的云 朵。春天

BTTT TTTT BTBT TTTT | ♪· | ♪· | BTTT TTTT BTBT SSSS

| F | G | Em | Am | F | G | Am | |
|---|---|---|---|---|---|---|---|
| 6 7 i 2̇ 5 | 6̣5̣3̣ 3̇· 2̇ i | 2̇3̇2̇ 5 | 6 6̣i̇6̣ — ‖

又 来到了花 开满山 坡， 种下希望就 会 收获。

BTTT TTTT BTBT TTTT | ♪· | ♪· | STTS TTST TSTT SSSS ‖

# 恋爱 ing

1=C 4/4　　　　　　　　　　　　　　　　　　　　　　　　　　　　　　　词曲：阿信

```
 C Csus4 C C G Am Em
| 0 0 0 0 | 0 0 0 3 4 ‖: 5 3 2· 1 7 2· | 1· 7 6 1· 7 2 3 |
 陪你 熬 夜 聊 天 到 爆 肝 也 没 关 系，陪你
 空 气 但 是 好 闻 胜 过 了 空 气，你是

| 0 0 0 0 | 0 0 0 0 ‖: B T BB T B T BB T | ⁄⁄ |
| 0 0 0 0 | 0 0 0 0 ‖: BTTT BBTT BTTT BBTT | ⁄⁄ |

 F Em Dm7 G C G Am Em
| 4 1 7· 5 3 5· | 4· 5 4 3· 2 3 4 | 5 3 2· 1 7 2· | 1· 7 6 1· 7 2 3 |
 逛 街 逛 成 扁 平 足 也 没 关 系，超 感 谢 你 让 我 重 生 整 个 o-r-z，让我
 阳 光 但 是 却 能 照 进 半 夜 里，水 能 载 舟 也 能 煮 粥 喂 饱 了生 命，你就

| B T BB T B T BB T | B T BB T B T BTTT | B T BB T B T BB T | ⁄⁄ |
| BTTT BBTT BTTT BBTT | BTTT BBTT BTTT SSSS | BTTT BBTT BTTT BBTT | ⁄⁄ |

 F Em G C G
| 5· 4 2 4· 3· 2 1 3· | 2 - - - | 0 0 0 5 4 3 2· 1 1 | 7· 5 5 |
 重 新 认 识 l-o-v-e。 恋 爱 i-n-g ha-ppy
 是 维 他 命 l-o-v-e。

| B T BB T B T BB T | S S S S | S SS SSSS S 0 ‖ B T BB T B T BB T |
| BTTT BBTT BTTT BBTT | § § STTT TTST | STTT TTST S 0 ‖ BTTB TTTB BTTB TTTT |

 Am Em F Em Dm7 G C G
| 1 1 3 3 4 5 | 6· 4 4 5· 1 1 | 1· 1 6 3· 2 5 4 3 | 2· 1 1 7· 5 5 |
 i-n-g,心 情 就 像 是 坐 上 一 台 喷 射 机。恋爱 i-n-g 改 变

| B T BB T B T BB T | ⁄⁄ | B T BB T B S S S | B T BB T B T BB T |
| BTTB TTTT BTTB TTTT | ⁄⁄ | BTTB TTTB BTTB SSSS | BTTB TTTT BTTB TTTT |
```

# 丑八怪

1=C 4/4　　　　　　　　　　　　　　　　　　　词：甘世佳　曲：李荣浩

## 丑八怪

$1= C \frac{4}{4}$

```
 F Cmaj7 F Cmaj7
‖: 5 6 6 5 6 6 0 2 2 3 3 3 3 0 5 | 5 6 6 5 1 6 6 2 2 3 5 3 3 0 5 |
 如果世界 漆黑 其实我很 美, 在 爱情里面 进退 最多被消 费, 无
 有人用一 滴泪 会红颜祸 水, 有人丢掉 称谓 什么也不 会, 只

 B· T T O· B T T | ✗ |

 F Cmaj7 Dm E7 F Cmaj7
 5 6 6 5 6 6 0 2 2 3 3 3 3 0 5 | 5 1 2 — 0 | 5 6 6 5 6 6 0 2 2 3 3 3 3 0 5 |
 关痛痒的 是非 又怎么不 对, 无 所 谓。 如果像你 一样 总有人赞 美, 围
 要你足够 虚伪 就不怕魔 鬼, 对 不 对。 如果剧本 写好 谁比谁高 贵, 我

 B· T T O· B T T ✗ ✗

 F Cmaj7 F Cmaj7
 5 6 6 5 1 6 6 2 2 3 5 3 3 0 5 | 5 6 6 5 6 6 0 2 2 3 3 3 3 5 |
 绕着我的 卑微 也许能消 退, 其 实我并不 在意 有很多机 会, 像
 只能沉默 以对 美丽本无 罪, 当 欲望开始 贪杯 有更多机 会, 像

 B· T T O· B T T | ✗

 Dm E7 F
 5 4 4 3 4 3 4 0 5 4 3 4 3 2 1 | 3 3 3 3 3 0 0 1 2 | 3 2 3 2 3 5 3 3 2 3 5 3 1 2 |
 巨人一样 的无畏 放纵我心里的鬼, 可 是我不 配。丑 八 怪, 能否
 尘埃一样 的无畏 化成灰谁认得谁, 管 他配不 配。丑 八 怪,

 B· T T O· B T T | B B B B B S S S | BTTT TTTB TBBT TTTT

 Cmaj7 Dm G7 E7
 2 2 2 1 2 2 0 6 6 7 | 1 7 1 7 1 5 2 2 0 1 7 7 6· | 6 5 6 5 6 1 3 3 1 2 |
 别 把灯 打开, 我要的 爱, 出 没 在 漆黑一片的 舞台。 丑 八

 BTTT TTTB TBBT TTTT | ✗ | BTTT TTTB TBBT TTTT
```

第五章　练习曲集

205

# 平凡之路

1=A 4/4　　　　　　　　　　　　　　　词：韩寒 朴树　曲：朴树

| G | D | Em | C | G | D |
|---|---|---|---|---|---|

```
1 - 0 5 6 7 | i 7 i i 5 6 6 4 3 | 3 3 4 3 2 5 6 7 |
吧。 我曾经 跨过山河大海,也穿 过人山人海。我曾经
天。 我曾经 毁了我的一切,只想 永远地离开。我曾经
 (我曾经)跨过山河大海,也穿 过人山人海。我曾经
```

B T̄B O B S SS | B T̄B O B T̄ T̄ |
BTTT T̄TTB TBBT SSSSSS | BTTT T̄TTB TBBT T̄TTT |

| Em | C | G | D | Em | C |
|---|---|---|---|---|---|

```
i 7 i i 5 6 6 6 i | i i i i 2 0 5 6 7 | i · 7 i 3 6 · 5 5 4 |
拥 有 着 的一切, 转眼 都飘散 如烟。我曾经 失 落 失 望 失 掉 所
堕 入 雾 的黑暗, 想挣 扎无法 自拔。我曾经 像 你 像 他 像 那 野
问 了 整 个世界, 从来 没得到 答案。我不过 像 你 像 他 像 那 野
```

B T̄B O B T̄ T̄ |
BTTT T̄TTB TBBT T̄TTT | BTTT T̄TTBTBBT STTS | BTTT T̄TTB TBBT T̄TTT |

| G | D | Em | C | D | G |
|---|---|---|---|---|---|

```
3 3 2 2 6 7 | i · i i 7 i · i i i | 2 i 7 i - :‖ D.S.
有 方向, 直到 看着 见平凡 才是唯 一 的答案。
草 野花, 绝冥 着也 这是我 唯一要 走 的路啊。 我曾经 5 6 7
草 野花, 直冥 中也 渴望 也哭也 笑 平凡着。
```

B T̄B O B T̄ T̄ | B T̄B O B S SS :‖
BTTT T̄TTBTBBT T̄TTT | BTTTT̄TTBTBBT SSSS :‖

# 张三的歌

1=C 4/4  词曲：张子石

| C | Em | F G | C  Csus4 C |
|---|---|---|---|
| 0 0 0 0 | 0 0 0 0 | 0 0 0 0 | 0 0 0 0 |
| B T B B T | ✗ | ✗ | B SSSS B O |
| BTTT STTB TBBT STTT | ✗ | ✗ | BTBT SSSS B O |

| C  Em | Am | F G | C Csus4 C |
|---|---|---|---|
| 3 3 3 3 5 5 5 5 4 | 3 — — 0 | 6 1 1 2 2 1 2 | 3 — — 0 |
| 我要带你到 处去飞 翔， | | 走遍世界各地去观 赏。 | |
| B T B B T | ✗ | ✗ | B T B B T B |
| BTTT STTB TBBT STTT | ✗ | ✗ | BTTT STTB TBBT TTTT |

| C  Em | Am | F G | C Csus4 C |
|---|---|---|---|
| 3 3 3 3 5 5 5 5 4 | 3 — — 0 | 6 1 1 2 2 1 7 1 | 1 — — 0 |
| 没有烦恼没有那悲 伤，自 | | 由自在身心多开朗。 | |
| B T B B T | ✗ | ✗ | B T B B S S |
| BTTT STTB TBBT STTT | ✗ | ✗ | BTTT STTB TBBT SSSS |

| C  Em | Am | F G |
|---|---|---|
| ‖: 3 3 3 3 5 5 5 5 5 | 6 — — 0 | 4 4 4 4 5 5 3 2 1 2 |
| 忘掉痛苦忘 掉那地 方， | | 我 们 一 起 启 程 去 流 |
| ‖: B T B B T | ✗ | ✗ |
| ‖: BTTT STTB TBBT STTT | ✗ | ✗ |

| Dm G | C Em Am | |
|---|---|---|
| 2 — — 0 | 3 3 3 3 5 5 5 5 5 6 | 6 — — 0 |
| 浪。 | 虽然没有华 厦美衣裳， | |
| B T B B B T | B T B B T | ✗ |
| BTTT STTB TBBT TTTT | BTTT STTB TBBT STTT | ✗ |

第五章 练习曲集

# 一瞬间

1=C 4/4                                                             词曲：丽江小倩

```
 Am F G
‖: 0 0 0 3 6 7 |‖: 1 7 1 1 - | 7 1 7 6 6· 6 | 6 5 2 3 2 3 |
 0 0 0 0 BTTT STBT BTTT STTT ∽ ∽

 C Am F G
 3 - 0 3 6 7 | 1 7 1 1 - | 7 1 7 6 6· 6 | 6 5 7 1 7 6 |
 BTTT STBT BTTT STTT ∽ ∽ BTST TSBT STTT STTT

 Am |1. Am |2. Am
 6 - 0 3 6 7 :‖ 6 - - - | 0 3 6 7 ‖: 1 7 1 1 - |
 就在这 一 瞬间,
 BTTT STTT OSSSS SSSS B 0 0 0 | 0 0 0 0 ‖: BTTT STBT BTTT STTT

 F G C Am
 1 7 6 6· 6 | 6 5 5 5 6 3 | 3 - 0 3 6 7 | 1 7 1 1 - |
 才 发现你 就在我身边。 就在这 一 瞬间,
 BTTT STBT BTTT STTT ∽ ∽ ∽

 F G Am F
 1 7 6 6 - | 6· 5 5 5 1 7 6 6 | 6 - - - | 1 1 1 1 - |
 才 发现 失 去了你的容颜。 什 么都
 BTTT STBT BTTT STTT ∽ BTST TSBT STTT STTT BTTT STBT BTTT STTT

 G F C F
 7 6 5 5 - | 6 5 5 5 6 3 | 3 - - - | 1 1 1 1 - |
 能 忘记, 只 是你的 脸。 什 么都
 BTTT STBT BTTT STTT ∽ ∽ ∽

 G F E |1. E
 3 2 2 2· 5 | 1· 1 1 1 2· 1 1 1 1 7 | 7 - - - | 0 0 0 0 |
 能 改变, 请再让我看你一 眼。
 BTTT STBT BTTT STTT BTST TSBT STTT STTT BTTT STBT BTTT STTT BTBT STTT BTBT SSSS
```

# 乌克丽丽

1=C 4/4　　　　　　　　　　　　　　　　　　　　　　　　　词曲：周杰伦

注：此部分反复3次，最后一次跳2房子。

# INDEXES 索引

**A**
爱要坦荡荡 / 166
暧昧 / 180

**B**
斑马 斑马 / 082

**C**
成都 / 094
丑八怪 / 204
春天花会开 / 144
春天里 / 172

**D**
大王叫我来巡山 / 126
滴答 / 074
哆啦A梦 / 127

**F**
风吹麦浪 / 086

**G**
恭喜恭喜恭喜你 / 073
光阴的故事 / 096

**H**
哈鹿哈鹿哈鹿 / 124
好想你 / 090
红鼻子驯鹿 / 129
虹彩妹妹 / 079
花房姑娘 / 136
欢乐颂 / 089

**J**
吉姆餐厅 / 158
今生缘 / 176

**K**
卡农（Canon） / 198
康定情歌 / 122
康康舞曲（Cancan） / 199

**L**
李白 / 142

理想 / 188
恋爱ING / 202
铃儿响叮当 / 130
旅行的意义 / 084
绿袖子 / 120

**M**
没那么简单 / 174
茉莉花 / 110
莫斯科郊外的晚上 / 111

**N**
那些花儿 / 168
南山南 / 184
你的眼神 / 113
暖暖 / 154

**P**
朋友 / 156
平凡之路 / 206

**Q**
奇妙能力歌 / 178
青城山下白素贞 / 162
情非得已 / 152
去大理 / 192

**R**
如果幸福你就拍拍手 / 106

**S**
稍息立正站好 / 118
少年锦时 / 138
时光 / 148
时间都去哪儿了 / 132
甩葱歌 / 131
四季歌 / 123

**T**
天空之城 / 128
天使的翅膀 / 146
童年 / 078

**W**
往事只能回味 / 164
我们祝你圣诞快乐（We wish you a Merry Christmas） / 117
我是你的（I'm Yours） / 104
我相信 / 147
乌克丽丽 212

**X**
掀起了你的盖头来 / 114
小宝贝 / 160
小苹果 / 200
小手拉大手 / 170
小幸运 / 186
新不了情 / 100
新年好 / 115
巡逻兵进行曲（American Patrol） / 196

**Y**
演员 / 134
夜空中最亮的星 / 140
一瞬间 / 210
因为爱情 / 190
永远在一起（Always with me） / 116
有没有人告诉你 / 194
月亮代表我的心 / 182

**Z**
再见 / 150
张三的歌 / 208
知道不知道 / 112

**其他**
Djole / 060
Kassa / 062
Kuku / 064
Lolo / 066
Moribayassa / 068